流動
Taipei Memory
記憶中的城市光影

陳柏瑞◯攝影／著

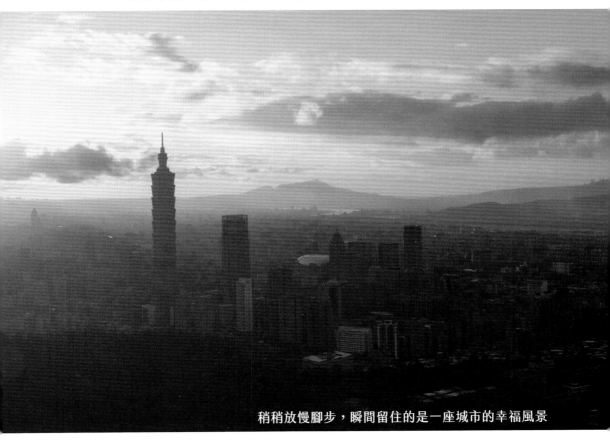

稍稍放慢腳步，瞬間留住的是一座城市的幸福風景

晨星出版

目次

快門下，留住永恆與愛

　　快門下，留住永恆與愛。為了能夠隨時捕捉生活中的感動瞬間，我認識的柏瑞總是揹著可以放進相機的大大後背包。下班走在花博公園、在搭乘捷運的月臺，我們習以為常的熟悉風景，在他的眼中就是能看見許多不同和驚喜。為什麼柏瑞這麼喜歡攝影呢？我從《流動・記憶中的城市光影》這本書當中似乎明白了，源自於愛。透過鏡頭，留下感動；藉由書寫，表達感恩；更重要的是看見了時間推移下，每個年代在當時的意義與生活。

　　走過，所以愛著。《流動・記憶中的城市光影》從作者柏瑞小時候的成長地六張犁出發，這是愛的起點。陳氏家族如何在六張犁生根，經歷的歲月與生活，不只是時間的流動，還有空間的轉變，刻劃出屬於一個地方的歷史脈絡與文化。柏瑞在書中提到：「大圳溝是那個年代村莊人們的命脈，舊時的家庭主婦會帶著家中的小孩來到圳邊，用無毒的天然肥皂洗衣服⋯。現今封蓋的大圳溝，成了信安街，兩岸空地更蓋滿了住宅。開始讀小學後，每天沿著大圳溝覆蓋後的街道，走向大安國小⋯。」從這些文字敘述裡，深刻感受到不同年代堆疊出了地方的生命厚度與溫度。多年以後，用鏡頭捕捉當下，再次走在同個地方，相信有著不同的心情與悸動，我們和每個曾經的人事物有了連結，因為在不同時空裡大家都曾經走過。

君自故鄉來，應知故鄉事。如果以為《流動‧記憶中的城市光影》只是作者柏瑞的成長記事書寫與攝影集，那就太小看這本書的意義。《流動‧記憶中的城市光影》透過作者柏瑞的成長點滴，帶領讀者看見臺北的過去、現在，還有對未來的期許。柏瑞揹著相機從六張犁出發，走訪臺北各地，用鏡頭記錄不同時刻的每個瞬間。加上從親人口述得知的珍貴生活故事、遍讀的文史資料，讓在翻閱書籍的同時，似乎進行的是一場城市文化旅行，在交錯的時空裡，我們是一位時間旅人。也讓我思考著，如果有人問起我生長的地方，我是不是能像作者柏瑞一樣用自己的方式說著故鄉的故事。更令人感動的是，我在這本書裡也找到了遺忘的記憶，我和臺北在小時候早就有的連結。

　　不管你是臺北的老朋友，還是新朋友，讓我們一起透過《流動‧記憶中的城市光影》這本書，在柏瑞的鏡頭下、文字裡，來一場說走就走的旅行，用屬於自己的方式記憶在臺北的足跡。讓世間每個相遇不只是緣分，而是成為有意義的遇見。

臺北廣播電臺主持人

歲月映照

　　作者透過攝影將臺北呈現為一個充滿歷史與故事的城市，這份饒富情感的紀錄不僅僅是一段對於臺北的獨特視角，更是一次對於自我身分認同的探索。

　　作為一名南部鄉村出生的孩子，我對於書中所描述的稻田、清澈的大圳溝和悠然的生活充滿了共鳴，因為這些景象重現了我童年時代在鄉間度過的美好時光。

　　書中提到六張犁大圳溝，勾勒出了一幅幅生動的畫面，這些景象讓我不由得回想起自己在南部鄉村度過的童年時光。那時，我經常和弟妹們赤足一起在田野中奔跑嬉戲，聆聽稻浪的聲音；也常撩起褲管跳入大水溝中，拿著竹籠抓小魚小蝦，而水牛則泡在我們身後消暑。如今，透過這本書，我彷彿又回到了那片大自然，感受著那份懷念和溫馨。

　　除了對於自然景觀的描繪，書中還融入了豐富的文化和民俗元素，這些元素使得臺北更加豐富多彩，這種對於臺北

歷史和文化的關注，承載著人們的生活記憶和文化傳承。此外，我也感受到了作者對於家鄉的深情厚愛，這份情感在文字和影像之中得到了完美的表達。透過作者的筆墨，我們不僅看到了臺北的美麗風景，更看到了這座城市背後的故事和情感，這讓我對於自己的家鄉也充滿了感慨和思考。或許，我們每個人心中都有一座臺北，這座城市承載著我們的夢想和回憶，也是我們生命中不可或缺的一部分。

　　攝影，扮演了勾勒過往的見證性角色，每一張照片都是一段故事的開始，它們記錄著臺北城市的成長與變遷。這不僅僅是一本關於臺北的攝影集，更是一本關於家鄉情懷、文化記憶以及城市發展的詩集。讓我們一起走進這本書中，感受臺北流動的美麗與溫暖，並延續臺北先民的勤勞與智慧，為未來臺北再創生命魅力。

國立臺灣藝術大學客座副教授

土地牽起的緣分
──記憶中的六張犁田園

　　陣陣的微風、撲鼻的稻香與縱橫交錯的水文，是臺北這座城市曾經的風景。我的母校「北師附小」就位於柏瑞鏡頭下的六張犁地區附近，緣分如此微妙，柏瑞書中所提到他的曾祖父，竟是當時北師附小的校友。

　　我與這本書的緣分，須從父親陳慧坤教授所繪的〈六張犁田園〉畫作說起─那一望無際的稻田、美麗的紅磚農舍與映照藍天的小河，也是柏瑞口中的故鄉。畫中的紅磚農舍為六張犁高厝，而旁邊跨越小河的木橋，是在地人夏日遊玩、跳水、游泳的地方；田埂間的小土堤，則是人們走路上學、放牧趕鴨的道路。此等靜謐優美的畫面，也讓我回憶起小小年紀曾在田邊無憂的奔跑、或觀察稻穗從初結穗到稻米成熟垂下的成長過程。《流動・記憶中的城市光影》承載的不僅是家鄉的記憶和土地的情感；也是世代更迭與人文遞嬗下，最珍貴的紀錄。

如今雖物換星移，但遙想過去，純樸的年代其實不曾消逝，生活累積的所有記憶皆一層一層地在這座城市堆疊下來，看不見並非不存在，只可能不曾認真去感受。我們的出生地臺灣，在大航海時代已是南來北往的海運樞紐，直到現在，更是全世界聚焦的獨特存在，每天都處於未知的變動，而在現實中，環境變遷與極端氣候的衝擊，更不斷改變在地曾經的田園風光。此時要回想過去，難道只能閉起眼睛，走入名為回憶的時光隧道？

很高興今日能看見《流動．記憶中的城市光影》的出版，透過柏瑞的快門瞬間，凝結時空的逐光獵影，重新喚回這些屬於臺灣、屬於臺北城市的純真風景；正如同偉大的藝術家、文學家、音樂家們，以他們的創作保存了屬於每個時代、每段時間軸的美景、空氣、陽光、水和氛圍，尤其是臺灣人共同的精神和靈魂。柏瑞質樸無華的文字，也演繹出那些曾經活在我們心中、溫暖誠摯的動人故事，當人們踩著這片溫潤的土地，感受鏡頭下流轉間平凡又真實的存在，應當也能找回屬於自己與這片土地幸福的吉光片羽。

臺灣大學教授、前文建會主委、前公視及華視董事長

乘上文字、攝影的時光機，
　讓心重回故鄉寶島的溫柔懷抱

　　對一個長年在海外工作、生活的遊子，柏瑞的攝影文集《流動‧記憶中的城市光影》多處令我感動落淚，可能正如我的媽媽常常說的，我們家都是感情豐富的人。

　　書中對六張犁的憶舊，讓我感到寧靜溫馨，許多看似平凡但又非凡的生活點滴，填滿了幸福快樂的回憶。在現今社會忙碌緊湊的步調中，柏瑞細膩的文字描述及許多的影像紀錄，能夠給予讀者極為重要的呼吸空間及靈魂糧食，他並且熱切的分享與感恩這片滋養我們成長的美麗寶島之大地與天空。

　　柏瑞的文筆非常自然純真，偶爾也覺得在成熟中帶有些許幽默，所描寫的情景都讓我好像可以親眼看到那個畫面。從字裡行間，我也可以感受到柏瑞與家人的感情濃厚，尤其

是與父、母親及弟弟，我替他們高興，他們一定很欣慰也很驕傲，有這麼重感情及感恩的兒子。我大阿姨一定也很驕傲，有你這麼棒的一個孫子。

過去雖然沒有見過面（至少在我的記憶裡），但是因為這本書的出版，拉近了我們的距離。讓一個從 12 歲就離開臺灣的我，能夠從你的書看到、學習到溫暖故鄉的「生活」。

謝謝你寫了這本書，感謝你的分享，讓我再次認識臺北，也讓我想起小時候的一些經歷，彷彿再次陪我穿越時空回到溫暖的孩童記憶，以及曾經陪伴我們成長的情境。

曼谷河城古董藝術中心（River City Bangkok）董事總經理

你心中的城市，是圓的、方的？
　還是甜的、苦的？這裡是溫暖的

「觀眾朋友，您心中的城市是什麼模樣？」

身為一位新聞主播，為了和觀眾拉近距離，我常會設計一些問句，好讓觀眾有更多思考與想像空間。

柏瑞是我在世新大學新聞學系的學長，老實說，在校時我們的交流不多，反倒是近幾年，他在市府擔任幕僚、我在新聞臺擔任主播時，常在一些記者會主持的場合遇到，才成為互相鼓勵的夥伴，因此這次他出書，我排除萬難，一定要幫他寫序（笑）。

所以，剛剛的問題，不知道您有答案了嗎？我就先說我的吧！

「城市，是乘載我夢想的起點。」

我出生在新北市，小時候最常被形容的詞彙有害羞、內向、安靜，最常做的事情是躲在媽媽的背後，小聲地說著「我不敢」且不忘拉拉她的衣角，以具象化我的膽怯，而類似情況，反覆發生在巷弄裡的文具店—現在已經是一間手搖飲料店。

長大後，我在臺北市讀書、工作，翻開人生新扉頁，也學習愛與被愛、分享與分離，彷彿臺北的每個角落，都能信手拈起一段記憶與故事，像是每個充滿歡笑的路口、

對未知的惶恐、最後一次去的那間餐廳、停留在唇齒邊的那句抱歉。

還好，這座城市就像有魔法般，每當我試圖用手遮擋，溫暖的陽光卻總能穿過手指縫隙，照耀在臉上每個毛孔以及左心房深處，如同糖果放進嘴中，第一刻的甜，哪怕只是一瞬間，都是獨一無二的城市記憶。

謝謝柏瑞，藉由一張又一張的相片，帶著我們穿越雙北市古今，來趟永存於心中的旅行，你按下的不只是快門，而是稍縱即逝的回憶，你訴說的不只是攝影故事，而是療癒人心的美好意義。

現在的我，在城市街頭，繼續寫下專屬我的故事，深深地幸福著，並透過這本書，一起再次翻閱，這座陪伴我們成長的城市，以及在我們陪伴下成長的城市，浸泡回憶。

「您心中的城市是什麼模樣？ 也許這時已經有了答案。」

TVBS 新聞主播

説不盡的臺北故事

「陳柏瑞，臺北有哪裡好玩？」這是來自於大學生活中一位馬來西亞的同學問我的話。我心裡想著，臺北不過就是這樣，一堆花花綠綠的鐵皮屋頂，髒亂的市容，在我還沒有想好到底哪邊好玩的時候，他又開口了。

「九份（ㄅ）怎麼樣？聽說很棒。」

在我的腦袋裡面，第一，這地名應該唸成九（ㄅ）；第二，這地方不就只有一堆的墳墓跟芋圓。

「臺北101、龍山寺、行天宮，還有陽明山（吧？）。」括弧內的文字，因爲怕丟臉，我並沒有說出來，只有故作鎮定。身爲一個臺北人，我實在爲自己不知道有哪些景點感到丟臉，但當時心中也確實覺得臺北不過就是這樣。後來到過一些東亞城市，東京、大阪、京都、神戶、奈良、首爾，我確實覺得臺北更沒什麼了。

之後，我爲了學習攝影，過程中被一張象山璀璨的夕陽照驚豔，因此踏上了認識臺北這片土地的旅程，了解到「原來，臺北，這麼美」。12年後，出版了這本書，這時可以由衷地說出「臺北，眞的很美。」

在寫這本書的過程中，最多寫到 34 萬字，發現臺北的歷史、地理是相互交錯的，因此形成了目前的首都圈文化。臺北的故事是跟臺灣全境相連的，是與世界各地相連的，因為這趟旅程，發現到原來生活在各地的人們生活如此有趣，有太多說不完的臺北故事。

　　會寫這本書，一方面是要感謝家人、朋友與曾經牽著手的陪伴，陪著我走過這麼多的地方，更想與讀者分享在這過程中的心境、攝影心得與成長，更重要的是講出人們跟我述說的故事，在這座城市與形形色色的人們的相處。沒有這些人，我實在難以看到這麼多、這麼美的風景。

　　這本書是感恩，感恩著陪著自己、牽著自己的人，謝謝一直努力著的自己；這本書是紀錄，是怕未來的自己忘掉，所以藉由文字與照片記錄下這些回憶。

　　這本書寫了很多、拍了很多，但最重要的是兩個字——「謝謝」。

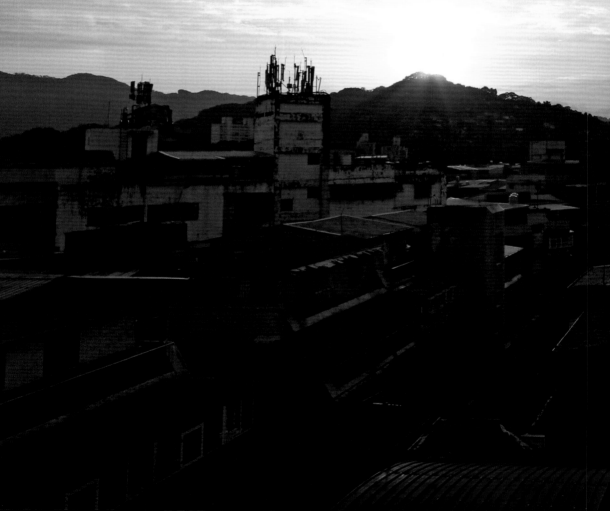

我在臺北的刻度

　　媽媽牽著坐在四輪腳踏車上的我，準備去幼兒園，我抬頭望向天空、看著公寓，開始好奇這個世界，眼前一切都那麼亮麗美好。

　　這個名為「臺北」的城市，那溫暖的陽光、那溫柔的雙手，我，決定好好看看這片美麗的生活圈。

每個人都有熟悉的窗邊或頂樓風景，而此刻則是六張犁人最熟悉的日出

相機：Canon EOS 550D　光圈：f/8　曝光：1/250 秒　ISO：200

四歲，天氣晴

相機：OM Digital Solutions OM-5　光圈：f/7.1　曝光：1/8 秒　ISO：400

如今已是大都會的臺北，出現了整片天空的雲彩，我遙想著長輩們口中六十年前的六張犁風景，是否是這樣的天空，又或曾經是截然不同的廣闊稻田

　　時序回到六十年前的黃昏時刻，金色光芒幻化瞬變，灑落在剛插秧的稻田上，陣陣強風吹拂著芭樂樹，偶爾聽到一些唧喳的麻雀聲與羊叫聲。在大雷雨將至前，媽媽牽著力氣較小的羔羊，二舅則半拖半拉著母羊，將牠們牽入棚內，聽說羊咩咩最害怕淋雨了。

　　「榮昌，快回家了。」媽媽淋著滂沱大雨跑到鄰居家，吆喝著三舅，三舅卻捨不得離開仍直盯著電視看《勇士們》，反倒媽媽心裡急了，替自己心愛的哥哥擔心，如果晚回家，很可能會被外公毒打一頓。

　　傍晚雷陣雨漸歇，天空出現彩霞，但見家家戶戶炊煙裊裊。街路上，牽著牛車的人來來去去，有些會在六張犁土地公廟對面、外公開的「黃順發」雜貨店買肉買菜。而外婆早已泡一壺麥茶等著，讓這些辛勞的人們稍微休息一下。

　　據說，更早在土地公廟前還有臺車軌道，最近的車站就在外公家門口。

　　只不過在我小時候，原本的稻田開始換成高樓，灌溉的大圳溝¹也加蓋成為馬路。

　　那時的我，總喜歡聽著父母對我說著，這些屬於他們那個時代的故事，我也似乎等不及想要親眼看看這個美麗的世界。

　　屬於我的臺北故事，從這開始。

❶ 六張犁人俗稱的大圳溝，為瑠公圳流經蟾蜍山下的第一幹線，原本就是一條天然河道，只是被整治成圳溝，從現在的芳蘭路、辛亥路三段157巷、臥龍街151巷、和平東路三段228巷、信安街，接著北行經過延吉街，到達松山。

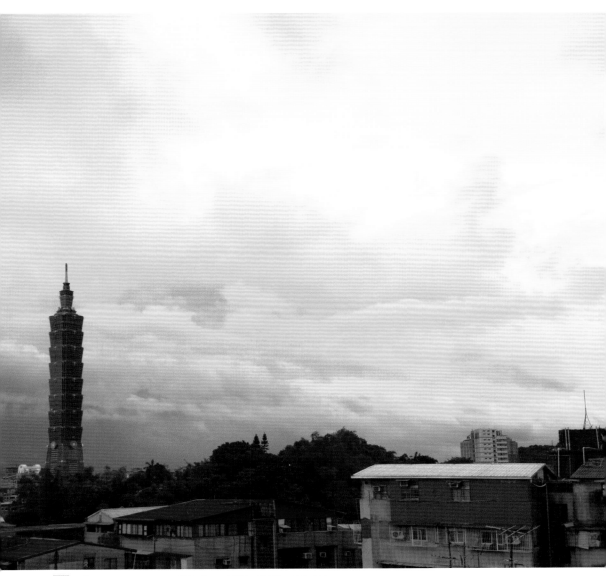

相機：Canon EOS 550D　光圈：f/5.6　曝光：1/30 秒　ISO：200

彩霞依舊在，若天空下是一整片稻田，不知道會是什麼樣的風景

◯ 是清澈，也是最深層的記憶

　　六張犁是連結現代與傳統的地方，帶上相機到頂樓拍攝陽光破曉的時刻，還是能夠聽到山邊人家養的雞在啼叫，農村小鎮的風情，依舊留了下來。

　　大圳溝是那個年代村莊人們的命脈，舊時的家庭主婦會帶著家中的小孩來到大圳支流邊，用無毒的天然肥皂洗衣服，而魚群則在周圍自在優游。有些男士會在較淺的區域摸蜆仔，或是在岸邊垂釣、網撈魚兒。

　　偶爾，會有誰家過世的貓狗大體，隨著水流漂下，儼然是臺北的小恆河。生命的能量來自大圳溝，而許多的生命也將回歸這條河。我想，對於長輩們來說，這條河是清澈且神聖的。

　　爸爸說，老家旁的安順宮主神託夢予曾祖母，表示得到一個風水龍穴，當地人因而協助建廟，也將大圳溝從安順宮後方引出兩條水道。環繞安順宮的這兩條水道，就流經陳家的聚落，兩河道的水平面基準不同高，落差約五十公分到一公尺，高的那條有洗衣池，是洗衣、抓魚的好地方，而低的河道就純粹當成排水溝，兩河道最後在廟旁的嘉興街與和平東路口匯流。

小孩子當時最愛的就是抓魚，爸爸曾抓過「三斑魚」，即曾被列為珍貴稀有保育類的蓋斑鬥魚，這讓從小喜歡魚兒的我羨慕不已，真想知道那時的魚種還有哪些？是否與我在臺北各地抓過的不同？是否有色彩鮮艷、黃黑相間、穿梭在石頭間的臺灣石䲖？是否有俗名為溪哥、紅貓，也就是顏色多元高雅的粗首鱲？

　　可惜他們並未留下影像紀錄那些過往，因為不久之後，滿布溝渠、河道的臺北，逐漸被汙染，並且加了溝蓋。爸爸說，有次隔壁家改建房子，建築工人直接把剩餘的石灰水潑往河溝，同時汙染了兩條溪流，也毒死了許多魚。主幹道大圳溝隨著臺北的發展，也漸漸失去清澈的水質，魚群紛紛消失，僅剩惡臭。現今封蓋的大圳溝，成了信安街，兩岸空地更蓋滿了住宅。

　　即使如此，我仍是流著六張犁血液的大圳溝岸邊居民，所以一說到抓魚，只要將褲管拉起，不管夏天或冬天，將雙腳泡在沁涼的河水中，就是我對這座城鎮不時會迴盪在腦中最深的回憶之一。

　　大圳溝雖早已封印，不過現今六張犁某個市場的小水溝裡面，竟然還有孔雀魚與大肚魚，這可是少有人知的事情呢。

相機：Canon EOS 550D　光圈：f/5.6　曝光：1/30 秒　ISO：200

據父母所說，當時大圳溝的水跟現在石碇的水一樣清澈，或是更為清澈

　　回想起來，小時候的我還真的是一個喜愛在水邊穿梭的小孩，最記得與家人互動的記憶，總是在抓魚的時候，如在南港公園附近山邊與家人一起等著魚蝦進魚簍的時間，或在河旁的海鮮餐廳吃著海鮮炒麵，都是與魚兒相關的珍貴回憶。

◯ 老照片中的家族記憶

「你看呀，這……就是當初第一代來臺灣的祖先。」爸爸說著，而我一臉興奮並好奇地看著爸爸與他拿出的族譜。原來，早在乾隆年間，祖先就已從泉州安溪遠渡黑水溝，來到了福爾摩沙，來到了我現在生活的這片土地——六張犁。

爸爸有時拿出了他兒時住在三合院的照片，小孩們在榕樹旁調皮爬著，大人則坐在木椅上看著鏡頭。爸爸指著自己與家人，說起偶爾會在喜宴場合看到的遠房親戚，還有我未看過已仙逝的阿祖（曾祖父）。

「一輛腳踏車經過，腳踏車上的人約高一百八，瘦瘦的，穿著西裝、帶著紳士帽，文質彬彬，騎著腳踏車經過了美麗的稻田。」當時我的阿祖是外公的鄰居，我沒看過阿祖，所以有些關於他的故事，除了爸爸會跟我說之外，只能從大舅與其他長輩的口中認識，也是我對他的印象。

阿祖在日治時期是大安區的區長，這顯耀的話題從未斷過。當年，阿祖如何跳級、考上師專當老師，最後變成區長，然後闢建了連結到木柵的那條山路（舊時的軍功路），這些話題通常還會繼續延伸，我與弟弟都能倒背如流。除了祖譜外，我也常常央求爸爸讓我們看看舊時的照片。

祖譜記載著兩百五十年前乾隆年間，陳家祖先們從福建安溪渡過臺灣海峽落腳六張犁的拓墾史。長輩們則補充描繪當時六張犁的田園風景，可從大圳溝上游到下游，也就是芳蘭路到現已成為六張犁社會住宅的陸軍保養廠附近。過去六張犁有幾個大姓聚落，從和平東路三段 228 巷北順宮附近，能看到幾棟三合院，是屬於外婆家族——高家的聚落₂；到了和平東路與信安街口的北邊，也就是六張犁安順宮周邊是陳姓聚落，原本也是幾棟三合院組成，其中一間是阿祖起蓋的老家，現在已重建為大樓；大圳溝繼續往北順流而下，離大圳溝有點距離的六張犁土地公廟，廟口還保存著一整排的舊建築，是茶路古道至六張犁端的市集中心，其中一間則是外公家。

　　除了阿祖家的故事外，長輩也會提到關於媽媽娘家的故事。外公是從龜山來的小孩，不到十歲就外出打拚，來到六張犁這個地方。當時他在一個小山丘上的店鋪打工，後來自立開了雜貨店，並娶了來自六張犁高家的外婆。

　　二戰後，物資缺乏，還曾利用廢棄的防空洞建材，自力蓋起家屋，並用美援的奶粉罐當作煮飯鍋、米袋作成衣褲，

❷ 建議可以上網查畫家陳慧坤先生所繪的〈六張犁田園〉，是目前個人查到的文獻中，最能看出舊時六張犁風情的影像作品，畫中的房子即為高厝。

外公、外婆與雜貨店

努力的在這片土地上拚活。在此地紮根後，陸續生了小孩、買了土地，一家人勤奮的在這片土地上共同奮鬥、生活，街坊鄰居也都會到雜貨店買魚、買肉、買菜，如同今日的小型超級市場。

　　土地公廟前的街屋，每戶人家幾乎都做店面生意，後方則為住家，因此形成了商店聚落。外公家雜貨店是長條型的閩南式平房，店面屋頂鋪瓦片，樑柱是從福州運來筆直的杉木搭建而成，牆壁則是由紅色的磚塊交錯疊起。位在山腳下的這間雜貨店祖厝，也是小坡道的起點，加上巷口的花店、金紙店等商家，幾乎掌管著六張犁一甲子的柴、米、油、鹽及八卦。

媽媽總說外公跟舅舅那時候很辛苦,冬日天還沒亮,就得到坪林採買橘子,或去養豬場挑選豬隻;當男人們批貨回來,就輪到女人們做事了——要把雙手泡在冷冽的水中搓洗橘子、拔豬毛,然後才開始做早餐、縫衣服……久了,原本纖細的雙手,開始長出一層厚厚的繭。

　　外公的雜貨店,生意日漸興隆,鄰居總說是風水好,因為每遇颱風、豪雨淹大水,總往外公家灌進來。這時,家人就會把大門打開,與其被大水沖毀房屋,不如讓水流過去;等到停雨前,長輩們還得看準時機,在氾濫退去前迅速把泥土清出去,聽說也常有水蛇游到店裡。

　　由於水災時大水經常灌到雜貨店,街坊都說「遇水則發」,根據當時長輩的說法,水路等同錢路,風生水起,代表錢路也會順著水路進去,因此才說雜貨店生意好是因為風水好。

　　淹水的往事如煙,每當長輩們回憶話從前,往往只想到泡爛的家具跟被大水沖失的郵票集與老照片。

◯ 虎爺高度的童顏視角

這是我與表姊共同譜寫的文字與回憶——

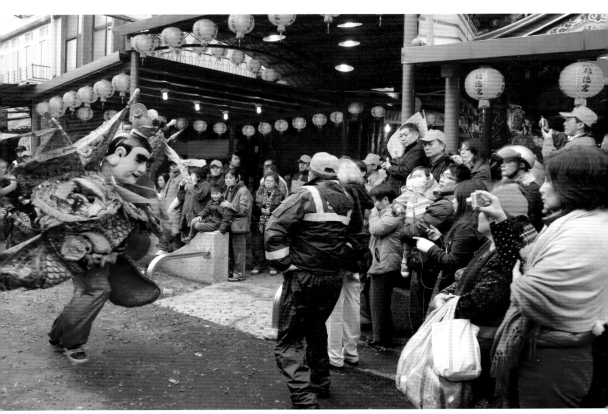

◯ 相機：Canon EOS 550D　光圈：f/3.5　曝光：1/250 秒　ISO：1600

小時候，常常看到六張犁土地公廟的迎神活動，但近幾年已經越來越少了

童年的場景裡，外公的雜貨店口勾掛著淡黃色、初噴點的香蕉，水泥臺上擺著各種水果，最有印象的則是粒粒飽滿渾圓的枇杷，以及內廳放著因為酷熱而彎腰的蠟燭。舅舅熟練地將線香、刈金小銀分配裝袋，舅媽和表妹則是把折了一早上的蓮花一朵朵放進紅紙箱，恭敬地在紙箱四角釘上釘書針，「漆洽、漆洽……」。對街的阿木伯，則是把放滿鮮花的橘色水桶越推越外面。

　　年邁而耿直是外公給我的印象，見到的他總是梳著順順的西裝頭，帶著一副大框眼鏡，話不多，往往一臉嚴肅的坐在店裡。媽媽是八個孩子中最小的，所以孫子的年齡與外公的差距也最大，雖然與外公的對話至今不復記得，但回想起來，印象中的外公是一位有威嚴且睿智敦厚的長者。每當我在人生旅途遇上困難或挫折，在心中總是不自覺浮現外公的形象，並默請天上的阿公指引我一條正確的道路。

　　長輩們都叫外公「歐豆桑」，我曾以為是因為外公臉上有痣，所以綽號才叫做「歐豆（黑豆）桑」，長大後才知道原來是日文。外婆若看到孫子踏入店口，往往就喚著「小朋友，來唅來唅。」還順手打開身旁的零食玻璃櫃，拿出一包洋芋片與白箭口香糖給我，然後叫我喝些涼的，印象中我常常喝到一半就吵著要回家。外婆總是梳著包頭，不是現在空

姐們的那種髮式，而是真的用細網包著的那種。有一次陪著媽媽、外婆到店口後面山腳巷子的理容店洗頭，才發現外婆的頭髮是這麼長。那段崎崎嶇嶇的小路，雖早已忘了路線，卻仍記得媽媽與外婆牽著我的手時，那溫軟厚實的感覺。

外婆與雜貨店

　　小時候記憶中的雜貨店內往往人聲鼎沸，客人絡繹不絕。我也喜歡看著天花板外露的福州杉，想像著閣樓藏了什麼樣的寶物，或跟表姊妹一起玩耍，期待著過年與親戚相聚玩「喜霸導阿（十八仔、擲骰子）」的日子。

雜貨、金紙店的對面，是六張犁的信仰中心──土地公廟 ₃。辦熱鬧時總是煙硝瀰漫，還能看到舞龍舞獅、七爺八爺以及撐著快脹破軀體的千斤豬公。我每每在幫媽媽洗完福祿壽紅盤後，滿手通紅的拿著線香，或在廟埕邊，想像著自己在一層樓高的戲臺上甩著袖子大唱獨角戲，或鑽到神明桌下，偎在虎爺身邊玩捉迷藏。

　　虎爺的高度，就是我童顏的視角。

❸ 六張犁土地公廟福德宮位於崇德街上，興建於西元1850年。

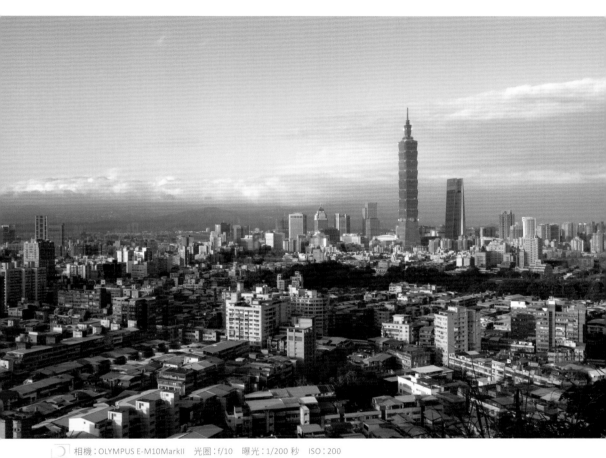

相機：OLYMPUS E-M10MarkII 光圈：f/10 曝光：1/200 秒 ISO：200

從前是臺北市邊陲地帶的六張犁、信義區，已蓋滿了房子與高樓大廈

相機：Canon EOS 6D 　光圈：f/8 　曝光：1/1000 秒 　ISO：1000

臺北市已經幾乎沒有稻田，更別說牛車，目前要看到稻田與牛，大致只剩下關渡地區而已

遺留古厝的鄉愁

相機：Canon EOS 6D 光圈：f/8 曝光：1/250 秒 ISO：100

在六張犁土地公廟的對面，還有一整排的店屋，當時人們從木柵地區，走過茶路古道後到六張犁，會在此買賣、交換商品，形成「店仔口」

　　在外公家的店，二舅從紙袋拿出了一疊泛黃用毛筆寫上的舊時地契、借據、獎狀等難以看到的文獻。我與弟弟幫忙將紙張上面的蟑螂屎、小蟲拍掉，並將破損的紙張組合起來，試圖了解生活實態，卻拼不出一個所以然。

　　其實這些田地還是出現在生活中，當時大圳溝還清澈的時候，外公漸漸賺了錢，買了幾塊地，並種植起芭樂樹、楊桃樹，養起雞鴨、兔子與小羊。二舅傳神的跟我形容著剛出生的小羊，力氣就有多麼地大！

　　我看了看泛黃的紙張、摸了摸店口的磚瓦，抬頭看了看那筆直粗細相當，成為樑柱超過一甲子的杉木與檜木，繼續感受著舊時的氛圍。

◯ 景深交錯的兒時媽媽

　　舊時向晚時分，外婆會燒上幾壺麥茶放在雜貨店。四獸山與六張犁周邊山區的礦工陸陸續續回到六張犁，牽著牛經過雜貨店的人，有的也會順道進去買些蔬菜、豬肉。而麥茶就是外婆留給路過的礦工解渴喝的。

　　傍晚，放學回到家的二舅，會將書包放下，走到福州山附近的田，將放養的鴨子一隻一隻的扛起，看看腳掌剪出的記號是否為家裡所有，盤點完畢後，再沿著稻田小徑趕著鴨子回家。

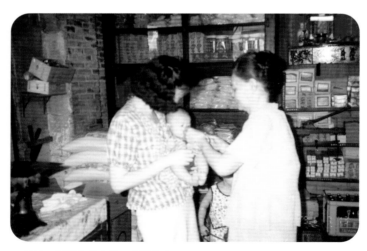

外婆、媽媽與我在外公家雜貨店

二舅趕鴨經過高厝的木橋時，天色已漸暗，回到家後，他將附近豆腐店製作剩下的豆渣攪混，繼續讓鴨子們吃飽一點。農事忙完，家人們才開始吃起晚餐。

如同跌進時光隧道的我，繼續循著長輩們的口述，想像著過去的時光。來到新的一天，二舅再次將大約 10 隻不等的鴨子放出鴨舍，鴨群低著頭一路沿著大圳溝旁的田，不停吃向還是墳墓區的福州山。

鏡頭換回到外公家，爸爸黑黑瘦瘦的身影從外公家的雜貨店跑出，小時候的他就這樣跑過我的腦海，這個年輕人興奮得抱著剛買的花盆，朝著阿祖還在的三合院老家跑去。爸爸常常跟我說自己從小很挑食，不喜歡吃稀飯，所以阿祖總是將米飯咬碎，一口一口的餵著年幼的他。

父母的生活區域相互重疊，讓我拼湊回味六十年前的六張犁風情。

還是小學生的媽媽總會幫忙餵完了小羊，再與大阿姨沿著大圳溝走到大安國小上學。媽媽說，小時候的她會讓大阿姨帶去上學，總是又偷偷摸摸的跟著大阿姨回家，不免被外公毒打一頓後，才勉強乖乖的回到學校。

「來幫老師把青菜提回家吧！」一位對媽媽特別好的男老師向媽媽說。我聽到後表示這根本就是在壓榨學生吧！

何況還是名男老師。媽媽說，她後來想起來也覺得心裡毛毛的，幸好後來沒發生甚麼事情。雖說可能在現在看來這是一件很誇張又不進步的事情，但我想這就是舊時的人情味吧。

媽媽放學回到了店口，會與三舅兩人帶著一點點的零用錢與用橡皮筋做成的跳繩，到對面的土地公廟埕玩跳繩。有時他們也能在這裡買到麥芽糖；偶爾則在路邊撿著大人們吃剩的橄欖，甚至一顆橄欖子也可以成為當時小孩們的玩具。

他們更期待著廟會時的野臺歌仔戲、甜不辣，與酷熱的仲夏夜能吃到加入當時很潮的黑松沙士剉冰。

又過了幾年，媽媽進入了還未升格高中的和平國中。

「來老師家學鋼琴吧！」一名和平國中的音樂老師常帶著媽媽到學校旁的宿舍學鋼琴。這名音樂老師是女生，請不用擔心。媽媽覺得非常幸運，畢竟，在那個年代可以免費學到鋼琴是很不可思議的事情。

相機：Canon EOS 550D　光圈：f/5.6　曝光：1/80 秒　ISO：320

我想每個人心中都有一本相簿，紀錄著自己的親情、友情、愛情與青春，我始終記得透進和平高中窗櫺的那道光

時光繼續流逝，學校旁那充滿媽媽學琴回憶的教師宿舍，早已拆遷變成了我與同學假日打棒球的草地，不久的將來又會成為和平高中的新校舍。在這空地上還有兩棵高大的蓮霧樹，曾是與朋友打球後的解渴來源，那甜蜜多汁的滋味完全不輸黑珍珠蓮霧，不知從前的學子們，是否也跟我們一樣，將螞蟻簡單拍掉就吃了起來。

◯ 老房子間的一世情緣

三十多年前的某一天，阿嬤與二舅在聊天中，得知雙方還有未嫁娶的年輕人。隨後阿嬤來到了外公家講親事，介紹自己的大兒子，想讓自己大兒子與外公家的么女認識。

年幼的我，坐在媽媽的大腿上，聽她說起這段往事：「其實，在通車上班的途中我就認識爸爸了，他總在公車上對我微微點頭搭訕。那時我覺得很奇怪，這個男生我認識嗎？後來，大人介紹我們認識，才發現他就是當初公車上的那個男生呀！現在想想還滿好笑的。」抬著頭，看著媽媽嘴角浮出笑容談論他們的相遇，懵懵懂懂的我，小小心靈聽到了長輩的愛情故事，不免還是想要逃離這類尷尬的話題，所以容我跳過這段故事。

相親後，父母結了婚，接著我與弟弟出生，老家附近的大圳溝早已加蓋，三合院祖厝也在我們出生前就不敵拆除命運，家族也搬遷到附近的公寓。

公寓陽臺所用的紅磚，是爸爸跟叔叔從三合院的老家拆來布置。自小，我便喜歡幫爸爸澆灌香味清淡卻雅致的桂花、艷麗動人深粉紅色的茶花與在遠處就能聞到濃厚香氣卻不嗆鼻的含笑花，然後邊用冰涼的水柱沖著自己的腳丫，邊

相機：OLYMPUS CORPORATION E-M10MarkII 　光圈：f/8 　曝光：1/13 秒 　ISO：500

我沒有特別偏愛淡水的夕陽，反而對於淡水暮色中香檳色的天空心動

捏住水管，如頑童般，試著讓水柱擁有不同的變化，並且製造出美麗的人工彩虹。

邊沖著腳，有時會聽到爸爸邊哼著〈淡水暮色〉，對兒時的我來說，淡水的暮色沒有什麼特別想法，反而會想起包著肉的淡水魚丸滋味，我內心的風景地圖也漸漸擴展到六張犁之外。

「日頭將要沉落西，水面染五彩。男女老幼塊等待，漁船倒退來。」爸爸教我唱〈淡水暮色〉這首歌，本來僅是為了完成學校的作業，卻意外讓國中時沉迷於周杰倫節奏藍調歌曲的我，接觸了另外一種文雅風格的民謠。

〈淡水暮色〉走走停停，我與弟弟也隨手拉出阿公家那積攢厚厚灰塵的木櫃抽屜，並且翻出了好幾本泛黃的舊相簿。

「爸爸，這是以前的你？」我指了一個長得像爸爸，卻又黑又瘦的小孩，爸爸點了點頭。「跟難民一樣嘛！」我這麼說，弟弟也附和。爸爸又點了點頭。

「你爸爸以前不是被叫竹竿，就是被戲稱肯亞難民（當時臺灣有著種族歧視問題），但你查某祖總會在鄰居面前稱讚你爸爸是全六張犁最帥的。」我與其他長輩們在陽臺茶几旁翻著相簿，廳內神明桌邊傳來悠揚的梵唱樂音，而窗外的白頭翁正在桂花的枝葉間築巢。

「想一想，難怪你阿嬤也都在親朋好友面前說你是最帥的。」長輩們對著我補充說道，我認同的點了點頭，這種看自己子孫最好看的習慣是會傳承的。

　　我以為，自己是在老房子之間找尋一種鄉愁，此時才知道，更像是在找尋一種對世界的理解、一種未知的期待感，期待著遇見更完整的自己。

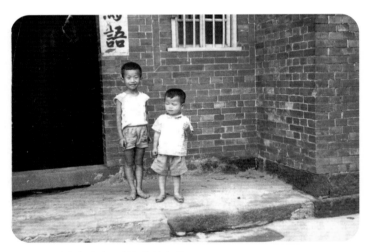

爸爸與小叔叔在六張犁老家前合照

◯ 天公伯給的指引

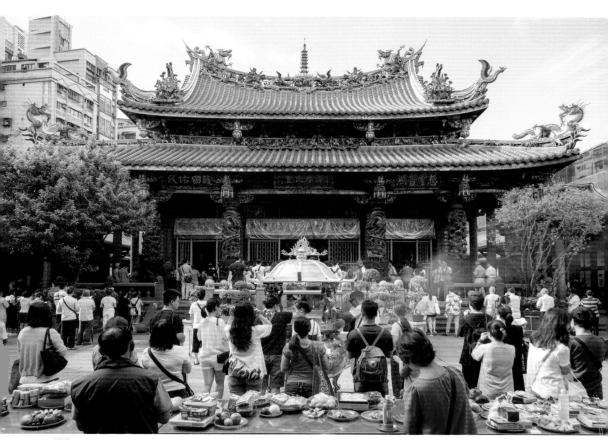

相機：Canon EOS 6D　光圈：f/8　曝光：1/100 秒　ISO：125

六張犁與龍山寺間的距離，拉大了我對臺北的想像

媽媽拿起了放置供品的紅盤，慢慢的用水沖了沖，從口袋拿出準備已久的衛生紙，細心的將紅盤擦拭乾淨。她總是會買一對蠟燭，準備一些餅乾與水果，不疾不徐的將蠟燭插上，然後繞一圈龍山寺，將供品虔誠的放置在各個神桌上。這時，我與爸爸、弟弟，就會在龍柱旁，等待著媽媽，並且默默的觀察各國的遊客。

　　拜拜時，爸爸會拿著香，虔誠的低著頭，祈求著全家平安健康。他不求多，就是家人平安、快樂就好。弟弟參拜的速度也很快，他總是帶著些純真與踏實。

　　媽媽則會找個能看到觀音佛祖的位子，接著恭敬的低著頭與每一位神明禮貌的問候，祈求爸爸、弟弟與我的健康快樂，最後才輪到自己。她總是能記得所有家人們的需要，也總是把我們放在她人生的最前面。

　　往後，跟家人再回到龍山寺，我都會拜上很久很久的時間，跟每個神明說東說西，有時說到最後都不知道自己在祈求些什麼。我也會試著跟天公伯聊天，跟祂說我哪裡做得好，哪裡做的不好，祈求祂指引著一條踏實安心的路……「希望全家大小平安健康」、「請您指引我，讓我成為一個能讓身邊的人幸福的人」。

一陣風吹過，天公伯給了指引「踏實的做好自己就好」。

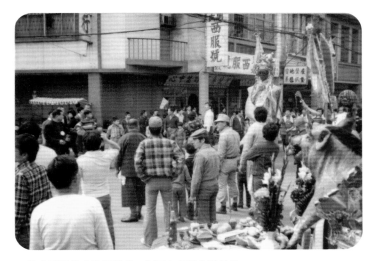

外公家雜貨店前拜豬公，左下白衣男人為外公

相機：OLYMPUS CORPORATION E-M10MarkII　光圈：f/10　曝光：1/640 秒　ISO：800

捷運與時空，因季節穿梭於臺北，這座人們辛勤生活的城市

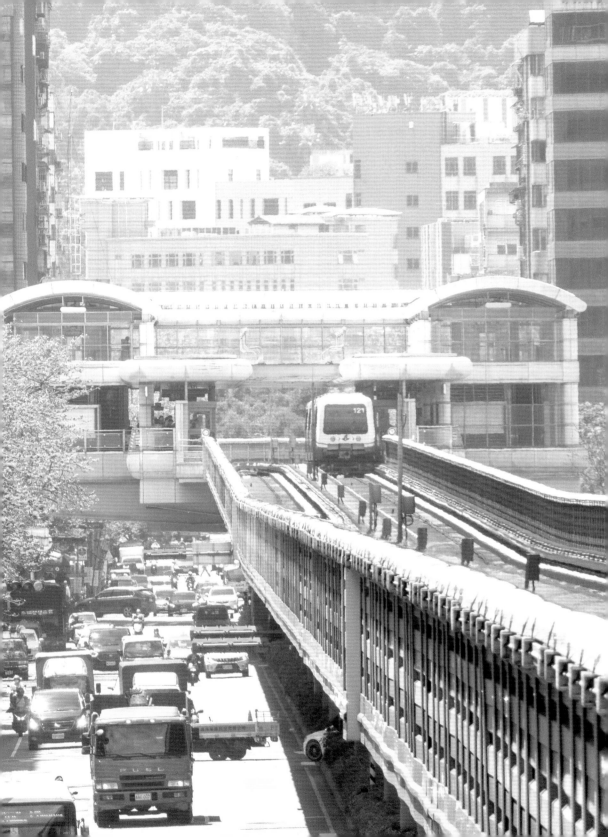

穿越舊城與都市的青春

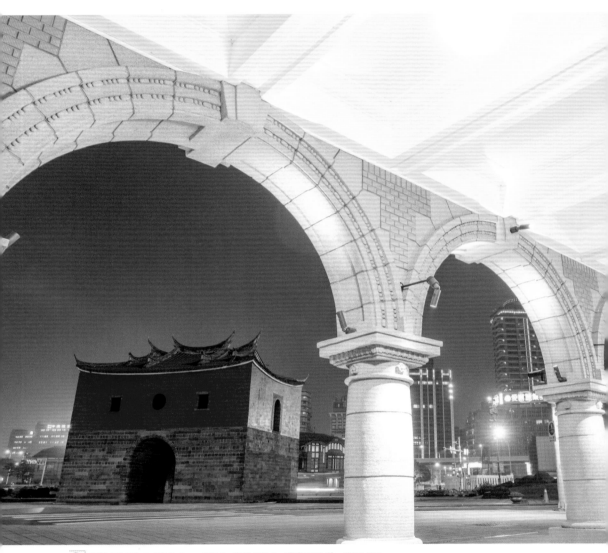

相機：OM Digital Solutions OM-5　光圈：f/3.5　曝光：1/2 秒　ISO：400

延平北路周圍有許多古蹟，包括臺北城北門、臺灣博物館鐵道部、臺北工場、北門郵局、三井倉庫等等，
未來臺北雙子星也將坐落於此

大舅跟我說，他們從小去批豬肉，都會在太陽出來前，從六張犁出發，騎著腳踏車，沿著從前的和平東路（含富陽街、崇德街）、羅斯福路、愛國西路、公園路、介壽路（現凱達格蘭大道），接著至延平北路，到達永樂市場。據說還會經過臺灣第一個紅綠燈，當時的腳踏車需要牌照，闖紅燈也一樣會被罰錢。

大舅同時跟我分享，在他小時候約五、六年級，曾經跟著大安國小的師生，來到圓山的美軍顧問團運動場參加拔河比賽，有趣的是，當時比賽完，老師們就讓小朋友從圓山踩著堀川土堤（新生大排），走回六張犁。依我的理解，大舅走的應是河堤的路線，從六張犁中溝、大灣河道接新生大排，這條路線的確可直接斜切過臺北市直達圓山。

④ 1935年榮町菊元百貨店前，為現今衡陽路、博愛路口，舅舅則說是延平北路附近。

同時我也發現，自己在學生時代，走過的地方還真的不如長輩們多。

　　大舅提到的這些地方，對於現在的六張犁小孩來說，相較之下竟比公館還陌生。

　　這座城市雖不停的成長，公館此地新的店家、新的食物不斷出現，卻還是守護著我們的青春。從小父母帶著我們去吃、有著甜甜醬汁的鳳城燒臘店，現在同樣的味道依然保留在臺大對面。回想當年爸爸總會在送貨、辦事之時，順道在附近巷子找車位，頂著炎熱的大太陽帶著我們走進冷氣涼爽的鳳城，記憶中的醬汁配上高麗菜與甜甜的酸菜，實在是排名在腦海中前幾名的美好滋味；或者還有吃完飯，能夠與高中同學久坐，聊著隔壁班女生的冰店，至今同樣屹立不搖，店裡紅豆牛奶冰的滋味也依然是熟悉的味道。

　　公館如斯，就這樣一直保持著和諧又優雅的身影，店家鱗次櫛比，卻不會給人壓迫匆忙的感覺；上班族、學生與路過的人們，來來去去也總是毫不衝突的走在羅斯福路上；轉條巷子，曾幾何時，那間意外發現的排骨飯店，依舊高朋滿座，人們總是邊比手畫腳的閒聊、邊啃著炸排骨；可以避開人群的麥當勞與書店，也默默地繼續開著；東南亞戲院雖然重新換了裝潢與招牌，依舊低調如昔的矗立在這繁華商圈。

相機：OLYMPUS CORPORATION E-M10MarkII　光圈：f/7.1　曝光：1/30 秒　ISO：640

相機：OLYMPUS CORPORATION E-M10MarkII　光圈：f/7.1　曝光：1/30 秒　ISO：640

每隔一段時間經過公館，都會發現又改變了一點點，而通常都是朝著好的方向邁進

有時再與朋友們回到這個地方，彷彿好像昨天才剛寫完兩份考卷、背著書包下課，偷閒的晃蕩到公館，感受著自以為是的大人的自由。

　　而成為大人的現在，搭上始終是 1 路的公車 ₅，看著經過旁邊已成為基隆路幹線的原 650 公車，才發現臺北的外表改變了，時間也向前了，但其實許多回憶在內心始終沒有變，這座城市也幫你珍藏著。

　　「只要有努力練習，就不要害怕投不進，勇敢的出手吧！投不進我們不會怪你，因害怕而失誤，我們才會生氣。」我想起了打球時，朋友說的這段話。

　　拿起了手機，打給高中同學，是時候打球了，再一起去吃一碗紅豆牛奶冰。

⑤ 許多公車都轉為幹線，但1路始終如一。

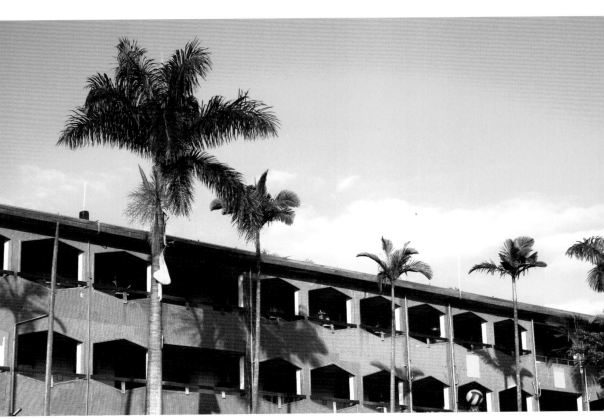

相機：Canon EOS 550D 　光圈：f/5 　曝光：1/320 秒 　ISO：100

國小、國中、高中校舍，都帶著每個人的青春，與一點點的懷念

◯ 翻新回憶的舊城區

　　搭上了捷運一路呼嘯而過，穿越了這個我已認不出來的舊城區。

　　南港乘載了許多的回憶，記得小時候抓魚，總會在高速公路下的野溪拉起褲管，與家人一起搭起小型石滬，追著魚跑；也會在南港公園放置蝦簍，期待能拉起一籃籃的小魚。

　　1950 年代，南港被省政府指定為工業區，因高度的污染而被稱為「黑鄉」。

　　忘了何時，原本遷廠留下的空地，開始成為更廣大的公園，或興建起更像大阪的現代化巨型建築，擁有串聯大樓群的空中廊道、特殊造型的流行音樂中心，還有更多以玻璃帷幕與純白牆壁為主的建築，或以高科技及環保為特色的綠建築，搭配上捷運，反而成為了「白色都會」。

　　忘了何時，臺北已經開始邁向東京般的發展，有著一大區、一大區的建築聚落，除了信義計畫區廣闊的摩天大樓群之外，南港也逐漸發展為信義區、北車周邊以外的另一個都心，如今高樓林立。

　　那天，從南港車站出來，才發現某些地方與臺北似曾相識，如果真要說，現在的南港或許是更貼近臺北了。

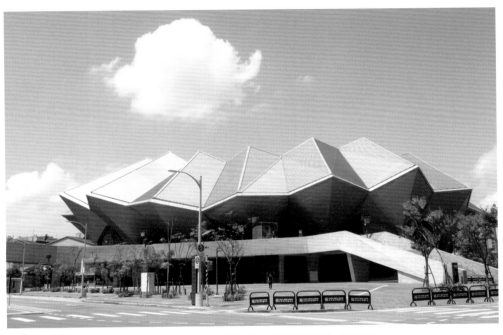

相機：OLYMPUS CORPORATION E-M10MarkII　光圈：f/11　曝光：1/400 秒　ISO：200

貝殼狀（覺得更像是瑪德蓮）的臺北流行音樂中心，已是南港新地標

○ 搭載繁華與記憶的列車

相機：OM Digital Solutions OM-5　光圈：f/11　曝光：1/640 秒　ISO：800

相機：OLYMPUS CORPORATION E-M10MarkII　光圈：f/5.6　曝光：1/800 秒　ISO：1000

白色的大樓、白色的捷運，成為南港新的地標顏色

傍晚六點的忠孝東路，捷運來回穿梭；有些人卸下一天的辛勞，準備回家；有些人則打扮亮麗，準備享受東區夜晚的繁華。

　　下班後，上了捷運的第一節車廂，突然想起木柵線開通時，弟弟把票卡（當時的捷運票就是一張會刮傷人的薄片）塞到窗戶縫隙的逗鬧時光，也想起第一次搭乘淡水線意外接受媒體訪問搭乘體驗、偷看記者姐姐的時光。捷運，對某些人而言總是乘載著許多的回憶。

　　窗外光鮮亮麗的燈具隨著速度掠過閃爍，眼前的風景如同時光隧道般，瞬時帶著我回到了六歲的那一天。

　　我與媽媽走過了炎熱的嘉興街，跟在媽媽屁股後面的我，總覺得要到國軍福利中心買東西的這一條街又遠又熱。當時還沒意識到，日後在每一次求學的道路上，都會經過這一條路，長大後才發現，其實這條路連住家走到六張犁捷運站的距離都還不到，小孩與大人的距離感真天差地遠。

　　還記得媽媽牽著穿著吊帶褲的我去搭捷運，上車後一定要坐在第一節車廂，看著車廂不斷前進，底下的鐵軌則不斷往後飛逝，彷如幼兒版的雲霄飛車。

　　「科技大樓站到了」、「大安站到了」、「忠孝復興站到了」，當時的我根本無法預知，未來的我會在這些捷運

站，與形形色色的人們相會，更不知道會爲了找尋大灣河道[6]，穿梭在東區街頭。

　　偶爾趁著爸爸忙於工作時，媽媽會帶著我，來到SOGO大採購一番（但其實爸爸都知道）。離站後穿越兩次斑馬線，進到SOGO舊館，乘坐電梯時總會遇到戴著帽子、綁著絲巾的電梯小姐問我們要到幾樓。

　　「賣玩具的那層，謝謝。」媽媽看著電梯小姐說，「好的，謝謝。」電梯小姐向我笑了一笑，我害羞地轉了頭。到了賣玩具的樓層，媽媽與櫃臺換了零錢，準備讓我盡情地抽著神奇寶貝的扭蛋。

　　卡比獸、妙蛙種子、卡比獸、皮卡丘、袋龍、卡比獸……扭了好幾次，總會有那麼幾隻一直重複；若是兩隻帶回家還好，剛好可以跟弟弟一人一隻，但若多到三隻以上，就真的不知道該怎麼辦了。

　　「我把蓋子打開吧。」店員哥哥見狀走了過來，拿著扭蛋機的鑰匙打開了機器，「不好意思。」媽媽對店員哥哥點頭道謝。「來，把重複的給我，我換不同的神奇寶貝給你帶回家。」店員哥哥如同天使般地向我說，「快跟哥哥說謝謝呀！」媽媽摸摸我的頭，「哥哥謝謝！」我開心地挑選起我想要的神奇寶貝。

❻ 流域廣闊的大灣河道為大安區的名稱由來，六張犁中溝為其中一條上游，中溝流至安和路（原河流）進入大灣流域，到達龍門廣場、SOGO忠孝館後方、福佑宮前線形公園，附近上埤頭與埤心（陂心、坡心）地名與其有關。

回到家後，迫不及待地打開了扭蛋，同時與弟弟組裝起積木和電聯車的軌道，好讓新拿到的神奇寶貝能穿梭在其中。

　　「洗澡了！」爸爸將我們帶進了浴室，我們各抓了一隻漂亮的神奇寶貝一起進浴缸玩水；洗完澡後，穿起睡衣，我們坐在媽媽的化妝臺上吹著頭髮；弟弟的眼皮還硬撐著，而我已經抱著布偶睡著了。

　　懷念淡出淡入，穿梭在每座城市，最終，總會找到屬於自己的交通工具，乘載並守護著你我的回憶。

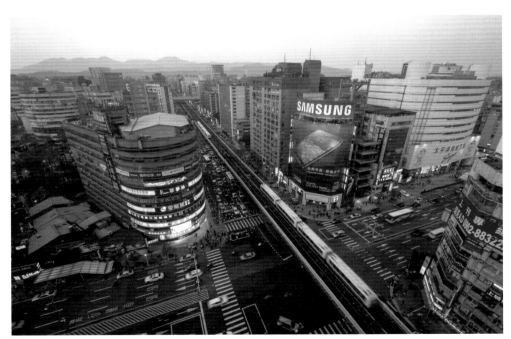

相機：Canon EOS 550D　光圈：f/7.1　曝光：1/13 秒　ISO：400

下班時間，捷運穿梭來往於復興南路與忠孝東路，東區的夜生活才正要開始

◯ 迎接豐滿自由的時刻

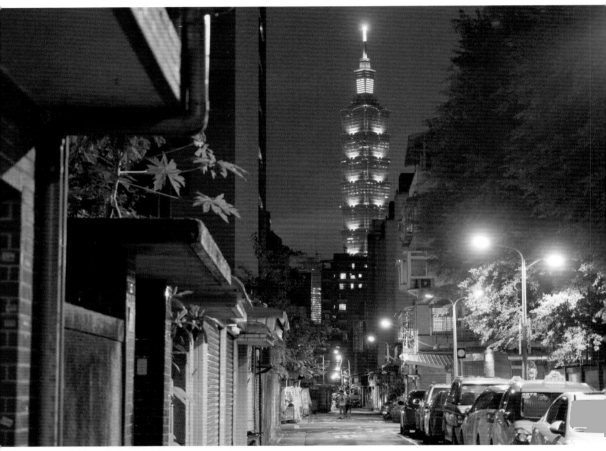

相機：OLYMPUS CORPORATION E-M10MarkII　光圈：f/2.8　曝光：1/13 秒　ISO：2000

你的心中有沒有一條路，是晚自習後回家的路，是期待與誰一起走回家的那條路

大安國小旁的嘉興街，一顆、兩顆、三顆、四顆連成線的路燈，彷彿能夠連結到臺北 101 的頂端。回首往事，曾經──在國小時對世界感到無比的悸動；曾經──在國中時，被同儕壓力與學業弄得心煩意亂；曾經──在高中時感受青春與那陣怦然心動……

　　走著走著，好像過不了的檻也都過了，而且是那種自己真的認為百分之百過不去的那種檻，但還是跨過了。來到三十而立，並非完全沒有壓力，也不是沒有期許，但至少也能一步一步地走著，偶爾還能感受到心裡的悸動以及幸福。

許多時候，必須學會出門，才能知道怎麼回家。回家了，你又會再發現，原來當時住著老人與貓、有戶外樓梯的二樓矮房的那戶人家，早已成為美麗的網美文創店，然後又轉手成為小有名氣的咖啡廳，幾年後又成為了餐酒館。

相機：OLYMPUS CORPORATION E-M10MarkII　光圈：f/7.1　曝光：1/30 秒　ISO：640

回首，30 年歲月就這樣過了。

相機：OLYMPUS CORPORATION E-M10MarkII　光圈：f/7.1　曝光：1/30 秒　ISO：640

南港瓶蓋工廠是舊時黑鄉的證明，但如今卻成爲通透乾淨的文創場所

我騎著腳踏車，再次經過了嘉興街，這條從小到大走著的街。在新冠肺炎期間，曾擔任市府的導播直播記者會、攝影、剪接、陪著市長到醫院視察、蒐集輿情等等情景一一流逝。

　　拍過的影片在上小巨蛋播放了、回到和平高中演講過了、經數十家國內外媒體受訪過了……

　　如今，彷彿一切好像什麼都沒有發生過，雲淡風輕。

　　在社會走跳了幾年，終於，你會知道哪種人是自己景仰的、喜歡的，發自內心想成為的對象。

　　那就去學習吧，成為一個有能力愛世界的人。

　　如同攝影對我來說，是機會，每一次按下快門，都代表踏出去的那一步是勇氣，每一個瞬間，都是一次的希望。

　　走過臺北、認識臺北，才讓我發現攝影除了是興趣，可能也是打開心門的工具。

　　非常喜歡的一部日劇《孤獨的美食家》引言這麼說：「不被時間和社會所束縛，要幸福地填滿肚子的那一刻，他可以隨心所欲，自由自在。這種高冷的行為正是所謂的現代人被平等賦予的最佳治療方式。」

　　對我來說，按下快門的瞬間，總是不孤單的，反而更多的是內心充滿豐盈且自由自在。心無旁鶩的攝影，沒有其他

煩惱，只有專注，那是最開心且最自由的時刻。

　　或許是在夢裡吧，希望哪天還能拍到六張犁曾經的稻田與滿天星斗，但原來，我最想拍下的卻是那深深烙印在人們心中的幸福，可能在關渡、可能在信義區、可能在花蓮，也可能在這世界上的任何一處。

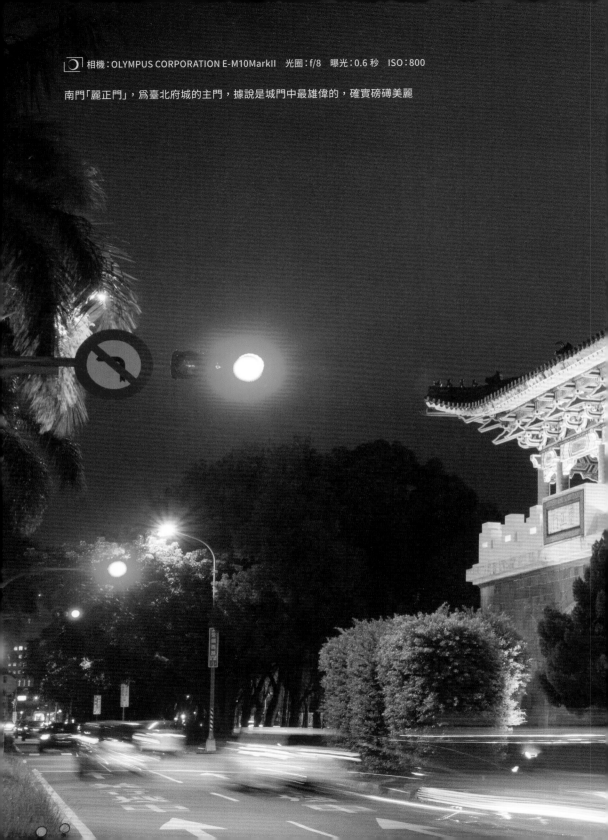

相機：OLYMPUS CORPORATION E-M10MarkII　光圈：f/8　曝光：0.6 秒　ISO：800

南門「麗正門」，爲臺北府城的主門，據說是城門中最雄偉的，確實磅礴美麗

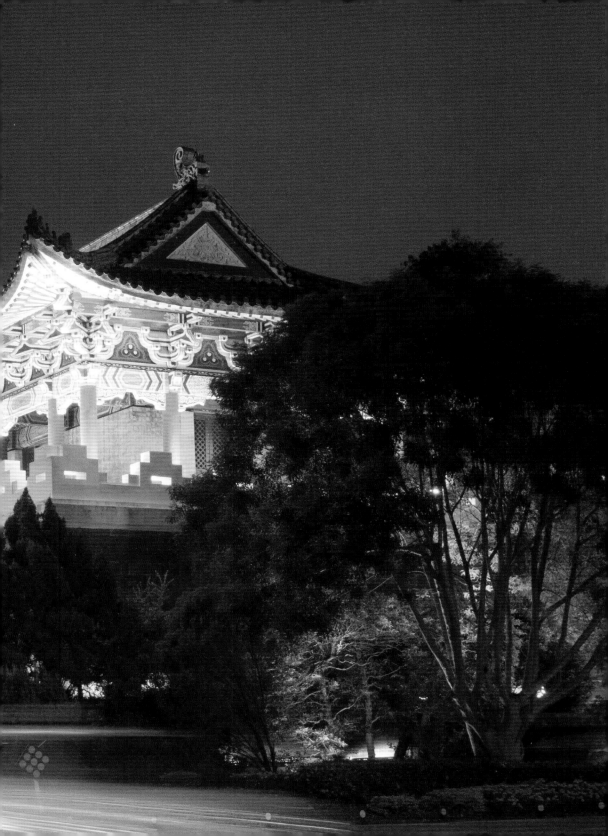

時光流動的快門瞬間

　　所謂的時光，是時造就了光，還是光造就了時？

　　我認為是光影造就了時間。猶如日升日落循環，究竟是過去來到現在、走向未來；還是未來拉著自己創造回憶？

　　打開鏡頭蓋，光就這樣進入了，沿著光的線條，勾勒出構圖與景色，按下快門的瞬間，畫面成像於感光元件，人生被紀錄下來。

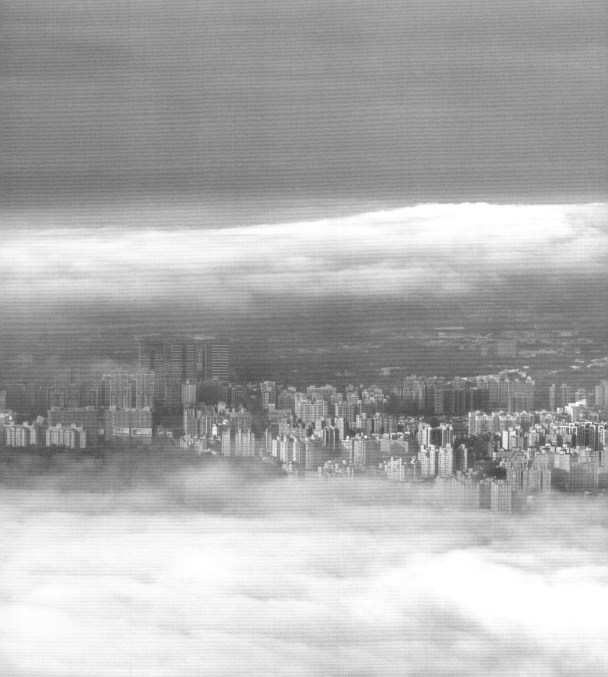

在觀音山上，眼前的風景是光，讓我想起了從淡水搭上渡船的時候，讓我想起了在八里吃著兩相好的時候，在這過程中造就了時光，雲海湧入，回到了當下

相機：OLYMPUS CORPORATION E-M10MarkII　光圈：f/9　曝光：1/250 秒　ISO：200

美麗光暈的人生風景

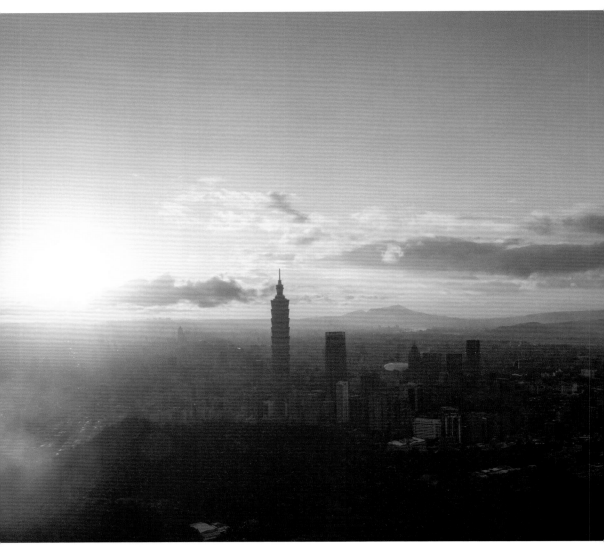

相機：OLYMPUS CORPORATION E-M10MarkII　光圈：f/11　曝光：1/640 秒　ISO：200

夏日九五峰的風景，總是不會讓人失望，不管是出現火燒雲，又或是一抹夕陽，都是精彩

　　在相機的世界，我認為是光影造就了時間。跟著光走著，原本眼前一片漆黑，順著鏡頭後，光的線條，勾勒出了構圖與景色，按下快門的瞬間，那畫面成像於感光元件，最後被記憶下來。

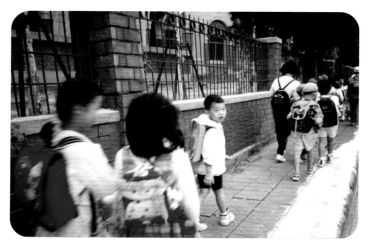

媽媽在校外教學走到義芳居的路途中幫我拍照

　　「柏瑞，看這邊。」站在小學一年級的隊伍中，媽媽突然停了下來，察覺到的我轉頭，趁我回眸時，輕輕按下了相機的快門。從小，媽媽常是校外教學的義工家長之一。一方面，她熱於協助老師照顧學生；其實，我知道她更開心能用相機紀錄下兒子校園生活的點滴回憶。

　　開始讀小學後，每天沿著大圳溝覆蓋後的街道，走向大安國小、和平高中國中部、高中部。進入從祖父輩讀著，之後輪著到了我、外甥、外甥女讀的學校，可能如果哪天我生了小孩，小孩也會到這些地方就讀，隨著老師們的教導，然後開始理解世界，學習成為一個大人；更與同學們感受青春，與朋友們體驗瘋狂。

　　我從六張犁出發，準備走遍臺北。

◯ 時空、光影,與記憶

　　六張犁是摸索的開始、是體會的開始、是回憶的開始,
也是我人生的開始,更是快門的開始。

　　外公開的雜貨店、阿嬤家旁的巷子、騎四輪腳踏車到幼
稚園的路上,這些都是我對六張犁的局部印象。漸漸的生活
圈變大,有印象的不再只是六張犁,更延伸到了臺北這座城
市,百貨公司的玩具專櫃、臺北美術館旁可撿拾地景白石的
小廣場、行天宮玩著剪刀石頭布的階梯、七號公園[1]抓蚱蜢
的草地,一直到親和力十足的通化街夜市,都是我在臺北不
斷探索的足跡。

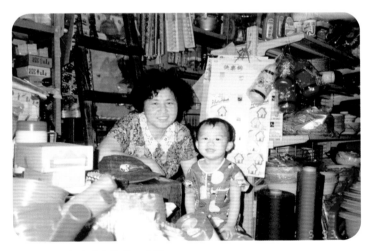

我與大舅媽在大舅開的五金行

❶ 大安森林公園與建前的舊稱。

記得自己第一次拿起相機紀錄臺北，是在小學的一次校外教學。通常會跟我一起參加校外教學的是媽媽，還會用相機紀錄小小身影的我，生活照則大多是爸爸包辦，跟我講解拍照原理的也是爸爸，那時使用的是最容易上手的傻瓜底片相機。

在那次的校外教學，我終於可以自己操作那臺不知道用了幾年的傻瓜底片相機，幫一位之後搬到八里、也喜愛抓魚、有著黝黑皮膚、總是爽朗樂觀笑著、卻偶爾感性的原住民族好朋友，拍下盪鞦韆的照片，而他也用我的相機幫我拍下了照片。

我一直記得，當時自己小心翼翼的背著相機，深怕弄丟，一方面帶著忐忑的心情中按下快門，一方面在興奮中也擔心能否成功拍下理想中的照片，隨及又忘卻了內心的忐忑，記得最後唯留下悸動、開心與成就感的瞬間，以及當下那些照片中既幸福又耀眼的陽光與影子。晚上回到家後，準備將相機拿去附近的照相館沖洗，卻因為高興過頭打開了底片格，被爸爸罵了一頓，因為底片曝光可是會見光死的。

後來進入和平高中，接著就讀世新大學新聞學系，又考上了同校的廣播電視電影學系碩士班，接觸到越來越多來自不同地方的人，總會希望將自己生活的地方介紹給朋友們。

我也開始思考自己要拍攝什麼樣的作品，風景是我喜歡的題材，即使同樣的地點，看似一樣的景物，總能在每次的拍攝中，感受自己當下的心境，發掘不同的角度與景色，對自己而言，每一次按下快門都是初次體驗，也都能保有當下的感動。

　　大二開始，因為開始深入玩相機的關係，對臺北有了粗淺的認識，多多少少也可以介紹一些景點給大家。所以下定了決心，準備紀錄此一土生土長卻似懂非懂的故鄉，臺北。

相機：OLYMPUS CORPORATION E-M10MarkII　　光圈：f/9　　曝光：1/125 秒　　ISO：200

舊時，臺北是座湖泊，當湖水退去，臺北成為了水道縱橫的水城。我嚮往著將已變成水泥城市的臺北打開，當水回來了，風進來了，溫度不再瘋癲了，生物與平安也都回來了

◯ 攝影的期待與悸動

有人說，臺北街道就是「有味道」。所謂的「有味道」便是——建築物花花綠綠的鐵皮屋頂、向外延伸的鐵窗、髒髒的瓷磚與各類管線……

放下對臺北的成見吧，我如此跟自己說。

一開始走出戶外學習攝影，可以有好多種不同方式，與家人出遊、朋友相約，當然也能獨自一人到處走訪，而初學攝影的我最喜歡與人在一起的感覺，畢竟這樣等夕陽就不用自己看著天空三個小時。

就這樣，我背起了相機，用影片、聲音與快門，紀錄著臺北這座城市，其中花了一年半拍攝的紀錄片《臺北》，也成為認識臺北的基底，現在靠著雙腳走過更多地方，回過頭才驚覺，一年半的紀錄，原來也只是皮毛而已。

一年半的紀錄片拍攝時光、八年的大量臺北文獻閱讀與參與走讀課程、十二年的臺北平面攝影歷程。漸漸地讓我除了結伴之外，也開始喜歡獨自揹臺小相機，穿梭在臺北的大街小巷，尤其是在炎熱的午後，可能一片湛藍天空，或不經意路過的咖啡廳，點杯冰紅茶，就可以撫慰小小心靈，享受按下快門的心情。

有趣的是，在臺北，因為不同政權與移民，日本、歐陸風情與中華文化在許多地方交融，同時帶有一種「時光」感，我想會有這種時光感，根柢來自於幾百年來的時代氛圍，從清領時代、日本政權以至國民政府來臺，出自於不同文化、戰爭環境與臺灣氣候。這種時光感通常會反映在不少的藝術創作，如侯孝賢導演的電影作品，那是一種說不上來的鄉愁與記憶，帶著一些惆悵、隱忍，卻又能在老建築整理翻新後，得到新生、重生與自由。

　　有時身處在上了大把年齡的老榕樹、芒果樹旁，看著日本時代興建的磚造或木造建築、宿舍，後又經改建為眷村，特殊的臺日融合風格，可說是世界上絕無僅有的人文風景，這是包括日本人都值得來此一遊的地景。在日本所看到的，或許是搭配著櫻花或銀杏的美景，但卻難以找出與臺灣在地時代感景色相似之處。

　　日本時代，從英、德等地學成歸國的建築師與他們的學生，曾在臺北蓋出許多華麗建築，也包括在太平洋戰爭時期採行國防色的鋼筋混泥土大樓。如果想欣賞這些建築，很可能只要短短的幾步路就能遇到清領時代的店屋，或因經商致富所蓋的洋樓。

如果貪心，還想竊取更多的時光感，以及歷史文化融合的浪漫，臺北仍有許多選擇，迪化街、衡陽路、古亭的南菜園地區、溫州街的日本建築群、師大對面的錦町宿舍群、原為臺北刑務所官舍的榕錦時光園區，以及齊東街周邊的臺灣文學基地等，都非常適合。

　　臺北這座城市越來越先進，也越來越古老，文史工作者、民眾、財團、政府單位都漸漸願意保留、整理、照護古蹟，有些人是出自於對古蹟的喜愛，有些人是出自於使命感，有些人則是因為能夠賺錢。不論如何都好，只要能讓臺北成為新舊兼容並蓄的城市，都是好的選項。

　　其中若要推薦入門款，首先可以來到齊東街的臺灣文學基地，散步在占地廣闊的日式建築群中。屋舍內檜木、地毯、榻榻米，或周遭被綠蔭環抱的空間，聽著樹葉與徐風時有時無的摩擦聲。木構建築的拖門、室內暖色的燈光，與窗外看似寒冷的色調，對比出溫暖色調，坐在屋內的椅子上，任其時光奢侈的蹉跎揮霍。

　　檯燈、防空洞，以至五層樓的榕樹與亞歷山大椰子，讓我遐想當時生活在這兒的人，是過著什麼樣的日子。踩著木頭地板，偶而望向鄰近每一戶都帶著拼貼感、有故事的老舊公寓，還有被各種大樹包圍的綠蔭。一對美國人夫婦散步在

庭中，思緒又飄想著曾幾何時，二戰期間，臺灣還夾在日、美、中的三國角力下，如今不同的文化與不同國籍的人卻在此相容，並成為臺灣特有的人文風情。在五色鳥的咕咕聲中，又一位因為喜愛日式老房的友善志工，在空餘時間踏入了園區，緩慢了時光。

彷彿看進電影畫面的窗內，有吐著蒸氣的一壺水與準備沖泡的茶器，蘭花與枯山水庭園繼續點綴著窗沿，吧檯師將飲品遞給了比手畫腳的客人，我聽不到他們的聲音，所以反而倍感寧靜，他們成為了默劇中的場景。

那瞬間，按下快門，才發現自己的心境也跟著臺北風景的步伐改變了。

套句五月天阿信在五月天成軍 20 週年紀念，「回到 1997.3.29，7 號公園第一天」演唱會時所說：「我們是五個很普通的小伙子，到現在變成很普通的中伙子，有一天也會變成老伙子。」

而我，也從追逐滿天火燒雲的小伙子，到喜歡玩著炫麗拍攝技巧的年輕人，直到現在可以靜靜拍攝眼前風景的老玩家。雖然跟五月天的本意上好像不同，心境上總是會隨著創作的題材與內容跟著轉變，但對攝影的愛，始終如一。

相機：OLYMPUS CORPORATION E-M10MarkII 光圈：f/3.5 曝光：1/125 秒 ISO：1000

相機：OLYMPUS CORPORATION E-M10MarkII 光圈：f/3.5 曝光：1/100 秒 ISO：1000

相機：OLYMPUS CORPORATION E-M10MarkII　光圈：f/2.8　曝光：1/60 秒　ISO：1000

相機：OLYMPUS CORPORATION E-M10MarkII　光圈：f/2.8　曝光：1/40 秒　ISO：1000

在原爲齊東詩社的臺灣文學基地，我用手機寫下了幾個字：
一片黃色的榕樹葉落下，你品嘗了喧囂繁華，還是藍色原子筆寫上的，那半乾了的手寫回憶

心境時刻在變，可能按下那次的快門，是爲了興趣、是爲了交作業、是爲了拍紀錄片，或是爲了工作時能夠拿出成績，看著這些圖文，不免想起曾經的年少輕狂。同時也不斷提醒著自己，不管題材爲何？不論是火燒雲、星空、雲海，或是一片市區的建築，現在的我，隨時都可以按下快門，再次瘋狂。

◯ 鏡頭下的那份勇氣

從前，我最喜歡到象山拍照，喜愛的程度已到讓朋友們都覺得是癡狂的地步了。象山，對我來說是一個充滿回憶的山，與家人、朋友、同學都一起爬過。因為《夢幻風景進階攝影技巧》這本書，說是讓我開始著迷於象山風景也不為過。

雖然爬了象山許多次，但每一次的風景都不相同。猶記得第一次象山行，是在大學時，當初還不敢自己上山拍照，所以是媽媽與弟弟陪我上山，載我們來回的司機便是老爸。記得當時目睹了一顆橘紅且大圓滾滾如鹹蛋黃的夕陽，也第一次感受到攝影人的熱情，現場一位不認識的大哥還教我構圖，可能看出我是超級菜鳥，並主動說要用我的相機，幫我與家人拍合照，那張合照就像是一種祝福，充滿紀念價值，也為未來的攝影之路加油。

之後，我瘋狂地愛上爬象山，象山沿途大多都是團體登山客，有全家人一起來的外國遊客，有熱戀中的情侶，有青春洋溢、穿著學士服上山的準畢業生們，有不管風吹雨打應該都會上來運動的附近居民，還有每次上來必定會遇見到的攝影師。

　　我曾在象山遇到大聲嚷嚷，深怕別人不知道他們也來的攝影的人群；遇過聊了幾個小時後，才發現是得過金馬獎的導演；也曾遇過被倚老賣老的大哥挪過腳架插隊，最後被兩位見義勇為的大哥相救；還遇過雞同鴨講的外國人，讓我對自己的英文又更沒信心了些；或者可以溝通順暢的外國人，讓我覺得可以當個介紹臺北的導遊；並曾遇過第一次爬象山的國內外觀光客，我不吝借出腳架，希望他們可以帶張美麗的照片回家。

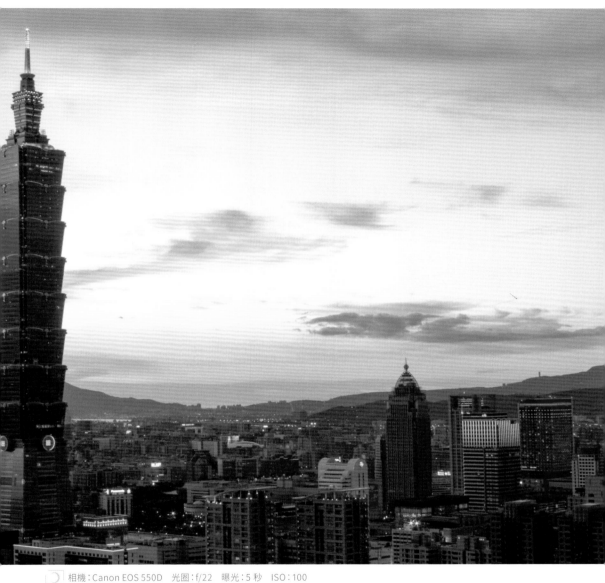

相機：Canon EOS 550D　光圈：f/22　曝光：5 秒　ISO：100

第一次爬上象山時，與家人氣喘吁吁、雙腿顫抖，架著腳架的相機甚至還無法阻擋強風的晃動。一轉眼十多年了，過程中，信義計畫區的大樓如雨後春筍般出現，而我光靠雙手也能克服許多攝影的晃動過程

記得剛開始拍攝《臺北》這部紀錄片時，我與好友葉天鈞一同爬上了南港山系的最高點「九五峰」，也就是登上象山後，需要再爬往更高的地方，山峰區域位置範圍從信義區到南港區。對當時的我來說，如果不是畫面需要，根本打從心底拒爬，山林又陰、又濕，還會經過未知的道路與樹林，回程之路又是夜幕降臨之時，邊走就邊覺得害怕。

　　那時，為的只是拍下一顆靠近臺北 101、能夠呈現臺北偉大畫面的鏡頭。在路上只能邊想哭，邊咬著牙，在內心中喊著：「我不要拍了，我不要拍了！」就跟小時候邊哭邊喊著「我不要上學，我不要上學！」如出一轍。

　　就這樣，一路拍完了紀錄片，寫完了論文，當完了兵……就這樣，走著走著，咬著牙運動、咬著牙工作，每天都過得要死不活。有次，傳了訊息給葉天鈞相約再爬象山。途中，他跟我說：「Bro，看來你進步了不少，不管是體力還是精神。」我笑了笑，繼續與他分享生活上的瑣事，也更有閒情逸致聊著臺北這座城市又長高了多少。

　　我守護你，你守護我，心中的拉扯原來是，想要有能力與人們一起走過人生。

　　進入社會後，看了許多酸甜苦辣、想要罵髒話的人、事、物，心裡好像也開始能夠接受，人生會面臨更多的困

難。但也因此，也將有更多的智慧、能力、勇氣與信心去解決問題，了解踏實的重要性，然後接受自己各種喜、怒、哀、樂的一面。

生活的自信與攝影的技能，皆不斷從行動學習而來，一時的領悟並非僅靠想像，而是必須持續的鍛鍊。如同每回背起了相機，就能升起守護鏡頭下的那份勇氣，走進這個世界。

相機：Canon EOS 6D　光圈：f/8　曝光：15 秒　ISO：320

臺北依然被較高的雲層遮蔽，我放棄裝上望遠鏡頭拍攝臺北地標，轉而朝著關渡方向拍攝。這時，遠方的城市微光透了出來，因為長曝光的關係，出現了攝影前輩們口中的琉璃光，但我更覺得有點像是北歐神話中的阿斯加德，如此的璀璨震撼。雲層從市區向山邊逃竄、擠壓、奔放，猶如冰箱中的霧氣匍匐前進；猶如舞臺上的乾冰滾滾流動；臺北猶如那騰雲駕霧的巨龍壯麗

靜止中流串的生命力

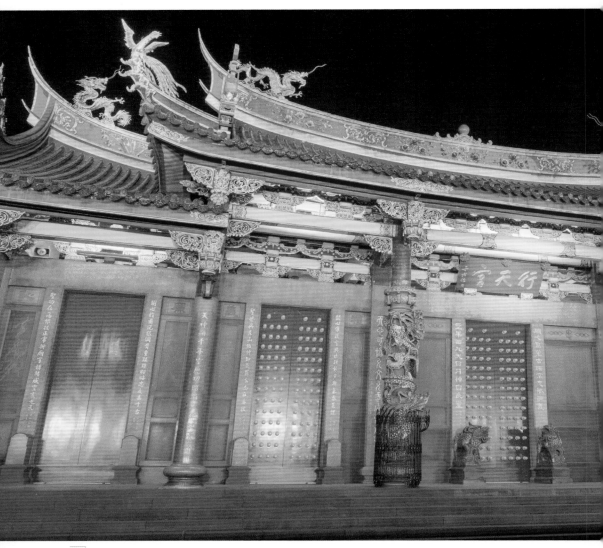

相機：OM Digital Solutions OM-5　光圈：f/7.1　曝光：1/8 秒　ISO：400

有人說，市中心有座大廟實屬臺北人的福氣，我認同，行天宮總是給人安定與信心

　　某一天週末午後，我找了同樣是攝影愛好者的高中麻吉──陳宏宇（因為他 189 公分，我都叫他 189），騎車到板橋新月橋、新莊廟街與五股溼地拍照，準備讓本書的內容更豐富多彩些。

　　我們從公館進入河濱公園，沿途從藍天好天氣騎到陰天，並且看著遠方正在下著大雨，雨瀑夾在陰天區與更遠的太陽區之間，顯著特別。經過了紀州庵、青年公園、馬場町、第一果菜市場、環南市場與不知道名的濕地，為了拍攝原本設定好的畫面，我們不畏即將到來的風雨，還是努力的向前騎著。

　　不小心錯過上橋，我們決定繞過萬華，改從三重到五股，接著回程再到新莊拍攝。但騎著騎著，總覺得好像照片也拍得差不多，不打算有意而為之，為了出書而拍，所以停下。這時，我才發現腳底下踩著的土地，是曾名為「加蚋」的南萬華，也讓我記起了臺北這座城市的舊名：大加蚋 2。

　　在學習攝影的過程中，我曾將歷史讀得入迷，因此具有歷史深度的臺北，對我來說也更加迷人。

❷ 臺北舊名大加蚋，為凱達格蘭的閩南音譯。

　　那時，我回過頭，望見從烏雲中透出陽光，出雲呈現了
愛心的形狀，就在正中央，如同熱氣球般飄浮在空中。

相機：OLYMPUS CORPORATION E-M10MarkII　光圈：f/10　曝光：1/200 秒　ISO：200

天空透出的陽光與愛心畫面，可能不夠美，但造就了更多張雨過天晴後、隨心所欲拍攝出的照片

◯ 捕捉記憶的幸福滋味

愛上攝影，除了想抓住美麗影像，我想，更希望試圖留住記憶中的幸福片段⋯⋯

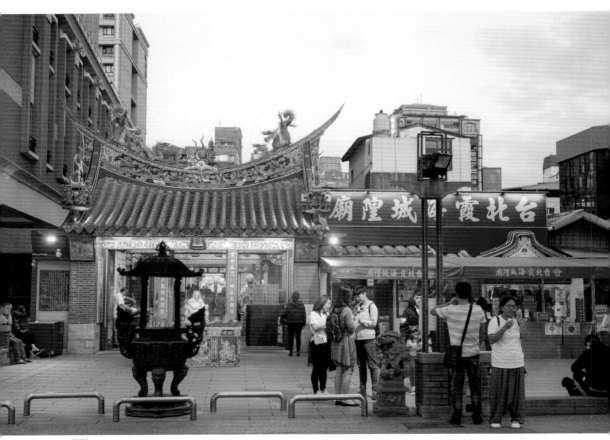

◯ 相機：OLYMPUS CORPORATION E-M10MarkII　光圈：f/2.8　曝光：1/50 秒　ISO：500

傍晚昏暗的大稻埕巷道，反而能夠襯托出霞海城隍廟的暖光

走在迪化街的年貨大街，各式好吃的傳統零嘴與美食誘惑著我，但再好吃的東西，都比不上那份懷念的味道。飢腸轆轆的我在路邊攤坐下，向老闆叫了炒冬粉跟海鮮羹。吃著吃著，這份味道讓我想起媽媽說過的往事。

　　媽媽小時候，外婆常會帶著患有近視的她到大稻埕來看眼科醫生，外婆花了許多錢，可惜媽媽的近視始終沒有好轉。有時，也會到迪化街買中藥來調理身體。媽媽說，她記得她們買完中藥，外婆總會帶她去霞海城隍廟的廟口吃海鮮羹，外婆則吃較便宜的炒米粉。

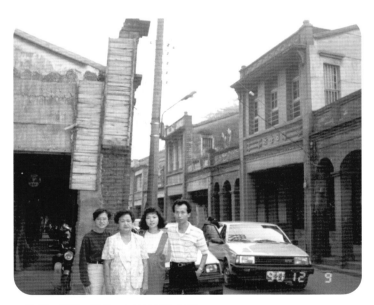

阿嬤、爸爸、媽媽、小姑姑到迪化街

小時候的我喜歡聽大人說的故事，因為能夠存放心中如此久的故事，都是最值得珍惜與收藏的感情。也常不經意的想起故事某些片段回憶時，參悟到故事中的香甜與遺憾，而長大後，許多時候也才能體會當時可能連媽媽都不一定了解的心境。

　　好像帶著說不上來、不知名的思緒所長大的自己，總要反覆咀嚼過往的心情。如記起某天下午，我與阿嬤、兩位叔叔一起吃著同樣的豆花，一起體會幸福、滿足的箇中滋味。我想，當時在迪化街的媽媽，可能更希望的是與外婆一同體會那碗海鮮羹的滋味吧。

　　若再跟著鏡頭延伸，走過大稻埕，進入熱鬧的赤峰街，這條曾有為數不少的打鐵鋪，如今卻是咖啡廳、和風料理、文創商店、精工製品、小書店等商店林立的街道，或許撞上一間須走上斜峭如天守閣內裝的樓梯，才能登上了看似不同於外觀的空間，其內擺設精美的書店兼咖啡廳，掛著披頭四的畫，賣著名為《想像的共同體：民族主義的起源與散布》的書，咖啡則是用聽了又忘的方式沖泡出來的，我不禁想像這房樓，曾是哪一戶家人，一同歡笑的客廳或是餐廳，又後面的天井透出絢麗光源，也可能是從前的男主人，喜歡在此一隅天地，栽種芬芳的七里香。

赤峰街的文創已讓你習慣了這裡的文青感，即是我們活著的當下，我們生活著的臺北，但如果你再仔細感受，還會發現仍有幾家傳統的工廠店鋪，也讓赤峰街在咖啡香與鐵板燒味道之外，同時夾雜著機油之味。

相機：OLYMPUS CORPORATION E-M10MarkII　光圈：f/4　曝光：1/160 秒　ISO：200

赤峰街的建築獨特，是在臺北較少見到的類型，但卻能讓人感受到溫馨、溫暖

相機：OLYMPUS CORPORATION E-M10MarkII　光圈：f/6.3　曝光：1/100 秒　ISO：400

中山線形公園是臺北最時髦的地方，我想著如果臺北擁有更多大樹林立的徒步區，除了行人安全，這座盆地的氣溫也會稍稍下降吧

　　從赤峰街朝中山北路的方向走,會先經過豎立於此的線形公園。

　　這裡除了擁有許多大型的百貨公司,燈火通明,繁華無比;不定時的線形公園市集,人們逛著細膩精緻的暖色燈光小攤販,情侶並肩聊著飾品,品著飲料、甜點;周邊的巷弄,更是不少充滿設計感、各自帶有小巧思特色的髮廊、餐廳、服飾店,穿梭此處的人群,打扮時髦,洋溢活潑,卻又不失氣質,在赤峰街、南京西路、中山北路與線形公園間,可說是臺北的步行者天國。

說來奇怪，脫離線形公園之後，從飯店林立的中山北路走到聲光效果齊發、充斥大型招牌與 LED 螢幕的南京西路。原本氣質沉穩的人們，也似乎得到解放，跟著躍動起來。繼續朝東走，會更遠走到林森北路商圈，此區是 60 年代在與日本貿易的需求下而興盛的條通文化，每每在夜幕低垂後，經過此處，便能感受到林森北路的甦醒，除了有臺灣特有的夜間水果店文化、按摩店，大多數的餐廳都主打日本料理。有趣的是，若從靠近新生北路端的八條通拍攝沿街各家燒肉店，一眼望過去，還真會以為是在大阪十三車站或是東京淺草的大街上。

　　按下快門，每個瞬間，都是人們努力活過的證據。

　　走吧！去感受穿梭在中山北路、南京西路、林森北路，乃至於新生高架周邊的現代日式文化吧，在體驗不同文化風情的感受當下，且帶給自身更多元的文化衝擊與交融。

○ 屬於在地的純真

　　從中山線形公園向北走，人們三三兩兩的並肩聊天，穿過了雙連市場，市場的果菜味與食物味混雜，攤販漸漸收拾，我繼續走著，味道漸漸淡入了些香火味，這是臺灣獨有的味道，瞬間又把我帶回現代的臺灣、熟悉的臺北。

　　沿著寫有「文昌帝君、風調雨順、國泰民安、文昌宮」的燈籠，接受嘰嘰喳喳的小鳥聲指引，經過的綠地上有隻俗稱大笨鳥的黑冠麻鷺，正啄食草地上的小蟲子，三五成群的孩童則在公園玩著球與滑板車，而我的眼光回到了這座剛毅端正的廟宇上。

　　夕陽斜下，暖暖的陽光，透過樹影、循著微風，緩緩搖曳的照耀在臺北文昌宮。

　　每年，考完入學應試的學子們與家人、朋友會一同前來參拜；也有許多家長拿著兒女的准考證，低頭誠心的拜託神明保佑，祝福兒女平安、考場順利。廟內香火鼎盛，掛在龍柱上的祈願卡是最為特別的景色，栩栩如生的龍形石雕，彷彿守護著這些無盡的祈願。

　　文昌宮的五座神像風格相似，其中的一尊──關聖帝君，在走過北臺灣大大小小的廟宇中，個人認為是雕刻的最

帥氣威風的一尊，給人一種正義凜然的感覺。而有趣的是，
人們帶來的這些供品，除了擺放餅乾、水果，還有代表好彩
頭的菜頭（白蘿蔔）、代表勤學的芹菜、文思泉湧之意的礦
泉水，以及代表聰明智慧的大蔥與學習最重要的文具。

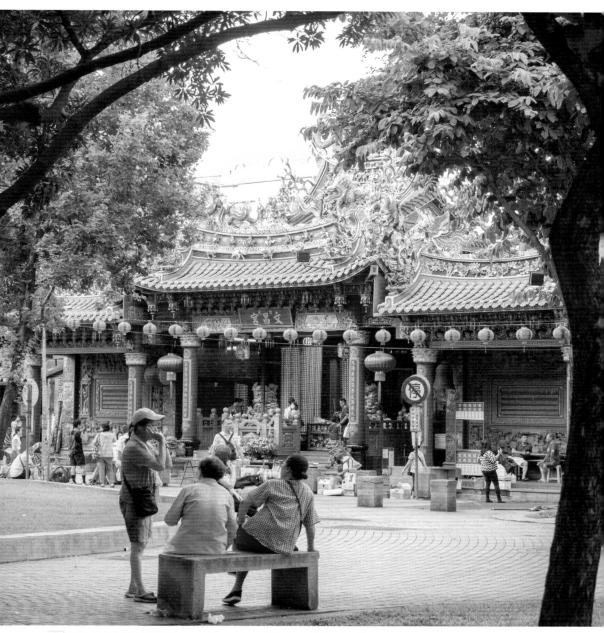

相機：OLYMPUS CORPORATION E-M10MarkII 光圈：/2.8 曝光：1/60 秒 ISO：200

求神，除了說出願望，更是祈求與你一同來求的人平安順心、健康快樂

猶記當年考高中時，父母也曾特別帶我與弟弟到新莊文昌祠參拜。回頭看看自己的求學之路也算平安順利，我也雙手合十感謝，感謝著父母、感謝著神明，希望自己的努力與所做之事，有值得他們的付出與幫忙。

　　暖和的陽光、加上食物與香爐味，也讓我回憶起幼時往返於外公家雜貨店與土地公廟之間的味道，那是一股無憂無慮的味道。

　　努力之路，就是回家之路，沿著踏實的腳步走，也才能保有那最純真的自己。

○ 洗完心，就問心

　　如果說臺北文昌宮的關聖帝君是我認為最帥氣威風的一尊，那麼行天宮的關聖帝君就是我認為氣場最強的一尊，搭配這尊關聖帝君後方的龍圖，更是震懾內心。

　　行天宮是從小對臺北廟宇的第一印象，做生意的父母總會帶我們到行天宮參拜與收驚。從前的行天宮，曾讓人擺置供品，附近停車一位難求下，通常周圍的店家，除了販賣各式各樣的餅乾糖果外，還兼具停車的服務。每當停下車準備添購祭祀物品，遠遠早已聞到從廟裡傳來的陣陣線香，以及混雜了周邊攤位販售的鮮花、玉蘭花味，總希望會選上我與弟弟喜愛的零食，那也是小時候去行天宮最期待的事情。

　　進入行天宮後，會看見貼在清洗供品與紅盤的洗手臺鏡子上「問心」與「洗心」兩字，以石頭砌成的水槽，會流出深入毛孔、沁涼貼心的清水。一旁飲水機提供著形狀特別的片狀紙杯，總能滿足小朋友的好奇心，連喝水都能感到快樂有趣。

　　香火鼎盛的行天宮，曾經讓我擁有爐煙裊裊的回憶。近年來，行天宮撤離香爐與供桌，反而多了一份肅穆莊嚴的氣場。行天宮主祀關聖帝君，也就是大家俗稱的恩主公，所以

長輩都會以臺語「恩主公廟」稱行天宮。

關聖帝君威嚴無比，祂身後的龍圖更彷彿能看進內心，莊嚴十足。拜完天公、關聖帝君與列位眾神之後，許多人會排隊收驚，祈福平安。

相機：Canon EOS 6D　光圈：f/4　曝光：1/160 秒　ISO：100

到了行天宮，與參拜同樣重要的是在路旁販賣的米糕

以前跟收驚的阿嬤（師姐）都要說臺語。「陳柏瑞」三個字的臺語發音實在是很困難，所以每次排隊收驚時，總是緊張不已，擔心自己的名字會講不好。對小孩子來說，收驚儀式更是耐心的考驗，隨著年齡漸長，至今反而可以享受著收驚時的安心。

收完驚後，行天宮內的水池，是看魚的好地方；廟前的樓梯更是與弟弟玩著剪刀、石頭、布的場地，充滿美好回憶的地點。媽媽將供品收完，一家人正準備走出行天宮，吹著涼涼的晚風，弟弟在廣場，邊看著一面牌子，念著「讀說行做，好好好好，書話事人」，等我們意會過來才發現，原來他將「讀好書、說好話、行好事、做好人」橫著念了。帶著歡笑離開，途中經過了賣油飯與冬粉的路邊攤，香味四溢，全家食指大動，終於回到了車上，吃起我們稱作甜甜飯的米糕，更是幸福的一刻。

回首往事，已經距離小時候在廟埕樓梯玩遊戲的日子很久了，「洗心」與「問心」這幾個字驀然令自己有了感觸，洗完心，就問心吧。

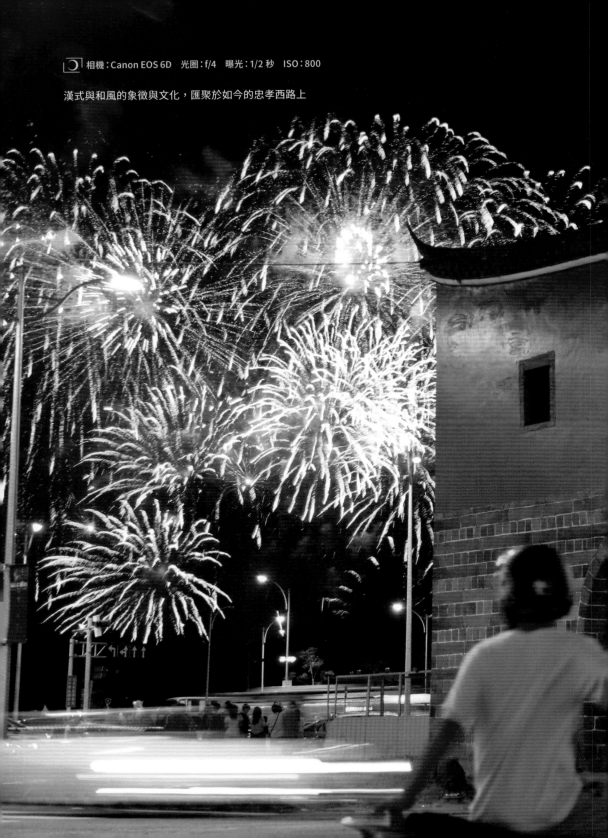

相機：Canon EOS 6D　光圈：f/4　曝光：1/2 秒　ISO：800

漢式與和風的象徵與文化，匯聚於如今的忠孝西路上

時空交融，超現實

相機：OLYMPUS CORPORATION E-M10MarkII　光圈：f/9　曝光：1/800 秒　ISO：400

我很喜歡宮崎駿電影《魔法公主》中的一句話：「總會有一個人的出現，讓你原諒之前生活對你所有的刁難。」
再前往關渡的路上，我如此體會與感謝

　　日本稱攝影爲「寫眞」，貼切的點出其具象的特質；當自己沉浸在拍攝時，的確，往往給了我一種逃離現實的小確幸。

　　我想逃跑，跟著鏡頭逃到夢的國度，觀景窗的後面，攝影師可以選擇快樂的平凡生活，可以不要善解人意，只要好好的喜、怒、哀、樂，只要好好的做自己就好。

◯ 原來最美的風景，
 是讓你做著自己的那個人

　　一次，從中山國小沿著河濱公園，騎車至關渡，那是我人生體驗中久違的、自由的、敞開心胸的時刻。途中經過林安泰古厝，沿著基隆河，騎經臺北市立美術館後，再向北前進一段路，順著風回過頭一看，臺北 101 已經變得如此的渺小，遠離了塵囂，遠離了城市，河道與天空是無比的廣闊，嘴角不經意的上揚，發自內心的微笑。

　　那河與天空，是浩瀚也無際的。

　　漸漸的，自行車道旁的房子越來越少，美麗的草皮與植物越來越多，沿途休息了片刻，看著基隆河與陽明山群峰，感覺心曠神怡，河中的魚似乎也能感受我的心情般跳躍著。繼續向前，聽到了吆喝的聲音，人們在打著棒球，才發現原來已經到了社子島外圍。進入社子島後，問了戴著 Lexus 帽子的兩位悠閒阿伯，往關渡應該要如何騎，經過了指引，才知道如何騎到社子大橋上。

在橋上看著一望無際的美景，周圍笑聲不斷的人們與嘰喳的鳥兒，太陽也漸漸遁入地平線，成為金色餘暉的夕陽，原本想在引道上攝下美麗的社子大橋風景，可惜因自行車越來越多而作罷。

　　下橋拍了張照片後，繼續朝著關渡騎去，沿途風景璀璨。社子島轉換到我們的對面，也將一路與我們平行到關渡，看著社子島，心想此地還有許多值得拍攝的老樹、老厝與老廟，甚至還有划龍舟、夜弄土地公等節慶活動，擁有特別的、悠久的在地文化，一切皆聚集在這位於北臺灣的沖積平原。

　　繼續騎向關渡，腳踏車道旁，有可以稍作休憩的咖啡廳，也有平日繁忙勞動的工廠，還有在市區較難見到的花卉村與農田、農舍，原來臺北有著如此放鬆、純樸的地方。

　　關渡平原上，一望無際的芒草，突然間與梵谷有了連結，想像著他，是不是站在向日葵田中，畫下那得來不易的自由，從可能某種壓迫或是他想要守護著誰的日子裡，他用繪畫的方式找到屬於自己解放心靈自由的方法，並且在這得來不易的時刻，以悲傷卻釋懷的心情畫下了向日葵。在他的鄉村、他的向日葵田中擁抱著自己，用餘生作畫，用這種辦法安慰自己內心的孩子，償還對自己的虧欠。

風繼續吹著，終於看到了關渡宮，在這廣闊的天空下，
舉起相機的當下，腦中對焦的卻是，原來最美的風景，是讓
你做著自己的那個人。

相機：OLYMPUS CORPORATION E-M10MarkII　光圈：f/6.3　曝光：1/400 秒　ISO：400

微風徐徐、芒草飄逸，騎車到關渡宮之前，身心舒暢，按下快門

◯ 拍出每一吋深呼吸

攝影人的眼總是忙碌，因為不想錯過值得的視角。

空間看似不斷轉移，其實只在守候時間的變換。就像臺北沒有北海道一望無際的薰衣草園、沒有花東金黃清新的稻田，卻有著小巧溫暖、讓人無憂的竹子湖，周圍環繞著聖誕樹般的針葉樹林，有著清澈見底的水道，有著數不盡的翠綠，還有美好的風和日麗。

我喜歡在竹子湖的頂湖散步，在那豐饒的田園小鎮，有美麗的野曠天穹與清澈湖水。看著海芋田旁水道中的魚群，不禁羨慕；同時，看著紛飛的野鳥、呼吸著的野花野草與偶爾經過腳邊不知名的紫色小蝴蝶，內心湧起了悠然自得的愉悅。

微風、藍天與心中的 C 和絃，總讓人感覺到生命的生生不息，讓人了解到平凡、踏實與勤勞可能就是一種生命的史詩。或許詩人們讚頌的，也不過就是這樣遠離塵囂的辛勤、不懶散，卻漸被遺忘的初衷。

這裡唯一散漫的應該就只有白雲，看著天空白雲懶散的飄著，遠方的小油坑更如同雲朵製造機，為湛藍的天空帶來更多趣味。

眼睛一閉起來，彷彿擁有了整片天空，彷彿悠游於透明的氣泡礦泉水，又彷彿躺在蓬蓬綿綿的草地。微風吹過，葉片翩翩落下，吹進了內心最深處的地底洞穴，葉片再次清澈了內在的心底湖泊。在這，你可以放下一切的塵世紛擾，只須讓自然帶動著你，去好奇、去理解、去學習、去嘗試、去體悟，感悟著那自然而然讓心情舒暢的力量，生命將前進與寬廣起來。

　　世界與攝影之所以精彩，是因為可以看到與學習各地方人們的生存與生活方式。生命也因此感到寬廣而快樂，因為理解、學習與體悟到了未來仍有各種活著的方式與選項。

　　說到底，也就是看著眼前的景色，深深的著迷，每一吋肌膚都跟著深呼吸，融入到了那生生不息中。

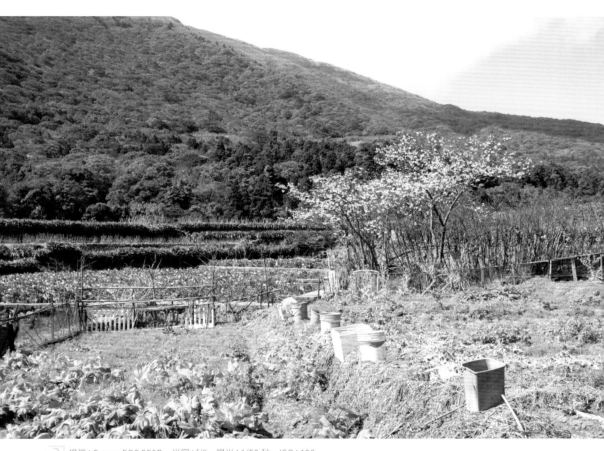

相機：Canon EOS 550D　光圈：f/9　曝光：1/50 秒　ISO：100

我想，應該不會有人把臺北跟田園城市做出連結，到了竹子湖，才發現臺北還真的可以是座田園城市

❍ 快門下的交響樂

炎熱的夏日，到竹子湖森林是很好的選擇。直達天空的聳木，從透明葉片中篩濾的陽光均勻撒下，細風穿梭林梢，漫步其中身心全然舒暢。

踩過了落葉滋養過後的泥地，經過了蚱蜢踏躍的蕨類植物，一隻蜥蜴攀爬過了樹皮上的青苔，一些遊客低頭穿過了橫卡的倒木。陣陣的風吹過，肌膚可以馬上感受到風的沁涼。

在竹子湖森林裡，純粹無雜質的空氣吸入身體，沁涼心脾，聆聽周邊的寧靜，此時等待，不久耳邊傳來風與葉的聲音。如同看著《神隱少女》、《龍貓》、《天空之城》般，那是人們最初的一種想念、嚮往、憧憬、追尋、希望與珍惜。

其實一切都是如此的簡單，起了濃霧、大雨過後、濕潤的土壤、濾淨後的空氣、陽光再次灑落、滋潤過的大地、葉片再次發芽、鳥類樹上高唱，彷彿天地萬物有靈。

世間萬物的理所當然，往往大多經由解釋，假使與大部份人的日常一致，則被稱為是正常，因為害怕自己的不正常而忐忑、擔心，卻忘了應該做的是解決眼前的問題。然而，

透過這些光芒，這些草、樹與空氣，或是鏡頭外綻放的每一朵花，才讓我們知道，每一件事情，都擁有魔法與奇蹟般的存在，正因如此，從大自然看到了自己的自大，更知道，即便如此，未來還是充滿希望。

身處山林中，遠離了城市的喧囂，不一定要按下這次的快門，如果想要留住這天的舒適，那就隨心所欲的拍照吧。

這次照片的主題，叫做山脈、叫做空氣，更叫做生命。

生命永遠以自然的方式，一枝草、一點露，跟我們訴說著只要努力，都有機會再次欣欣向榮；都有機會在某天，以自己的方式跳著無憂的圓舞曲；都有機會在某一個轉眼，大聲哼出屬於自己的交響樂。

相機：Canon EOS 550D　光圈：f/5　曝光：1/80 秒　ISO：100

相機：OLYMPUS CORPORATION E-M10MarkII　光圈：f/2.8　曝光：1/640 秒　ISO：200

相機：OLYMPUS CORPORATION E-M10MarkII　光圈：f/2.8　曝光：1/50 秒　ISO：200

相機：OLYMPUS CORPORATION E-M10MarkII　光圈：f/3.5　曝光：1/125 秒　ISO：200

竹子湖的每一分空氣、每一株青苔彷彿都住著神明，芬多精可能是祂們科學的名字，但我更相信有著精靈

相機：OLYMPUS CORPORATION E-M10MarkII　光圈：f/10　曝光：1/100 秒　ISO：320

日本時代的新店溪，清澈無比。日本本土的文人墨客，更會特地來碧潭賞景、作詩，新店溪沿途更有許多遊船、料亭，人們到此大啖香魚料理。同時，為了永續，也會放流魚苗，讓人與自然的互動生生不息

創作中追尋的感動

相機：OM Digital Solutions OM-5　光圈：f/9　曝光：1.6 秒　ISO：400

黃昏時刻，九份迎來喧囂繁華，聚集著來自臺灣與世界的遊客

相機：OM Digital Solutions OM-5　光圈：f/3.5　曝光：4秒　ISO：400

落日時分，金瓜石聚落看似寧靜，但爲數不多的餐廳，其實充滿了家人、朋友們相聚的歡笑聲

　　　對你來說，創作是什麼？我想這是每個創作者都會遇到的問題，可能你是作家、是電影工作者、是音樂家、是作詞家，或是攝影師。

　　　創作，對我來說，不變的總是一種追尋，一種追尋生命之美的過程。

◯ 海霧吹拂的山城小鎮

地景攝影當下的感動，非九份莫屬。

不知道你曾否在旅行前，知道目的地在某個時節，會有可遇不可求的風景。

我指的並非好幾年才一次會在臺北下的雪，或是天氣異常出現的神奇天文現象。更準確的來說，比較像是在日本京都，每年只下幾天的雪景，規律的點綴著金閣寺的金黃，或深藏於清水寺的橙紅、襯托著涉成園的鬱綠，都讓古都更加精彩了起來。

臺灣的山城九份，在任何時候，都能讓內斂的島國人們奔放，讓豪爽的外國遊客靜寂，不分彼此的融入紅燈籠、木牆壁與石階梯的洪流中。

但你可知道，每年總有幾天，水氣會凝結成小水滴，從海上隨著風吹進喧囂的街道內，穿過摩肩接踵的人們肌膚，如同藤蔓般沿著蜿蜒的轉角、圍牆、籬笆、菜園，與一隻慵懶看著迷路遊客的貓咪匍匐前進。

春天三月，是諸神展現力量的季節，天神宙斯將潮濕的暖風甩向了海神波塞頓，保護著波塞頓的海水則依舊冷冽，造成變化莫測的平流霧，並且侵襲了人世間，但這也造成了

短暫卻精彩的特殊風景饗宴。

　　如同浪般的雲霧，吹拂進了這座低調卻又華麗的城市。洪流也不再只是洪流，更增添了一些詩情畫意。雲海是畫，是眼淚，有時會在深邃的黑暗中，擦拭那些顏色，彷彿抹去沾了化妝品的眼淚，一陣鼻酸，轉瞬轉成了水彩畫，成為了情感與情緒的塗鴉，訴說著想你、愛你，無盡的思念與無垠的情緒。

　　觀光客此起彼落的閃光燈與呼喊親朋好友的聲音，將我拉回現實。

　　倚著五顏六色的建築外牆，陪伴我行走在階梯之間等待著海霧的出現，趁機探索著這座小鎮多元時髦、復古現代兼具的店家，實在有趣。走進冰淇淋店，來上一支薄荷巧克力冰淇淋，逛著木製裝潢的手工藝店，是如此的愜意。

　　傍晚時分，霧氣漸起，金黃色的路燈在水氣中擴散，這時將多了一份神秘感。原本在白天只是背景的橘紅色燈籠，這時就是九份的金馬獎最佳配角，若無這些燈籠的點綴，我想九份建築物古色古香的味道，將會頓時失去一半，不，可能更過於一半。

　　夜晚來臨，觀光客未見散去，人們或在長著各種臉孔與情緒的詭異面具店前停留，體會在都市不曾擁有的感受。糖

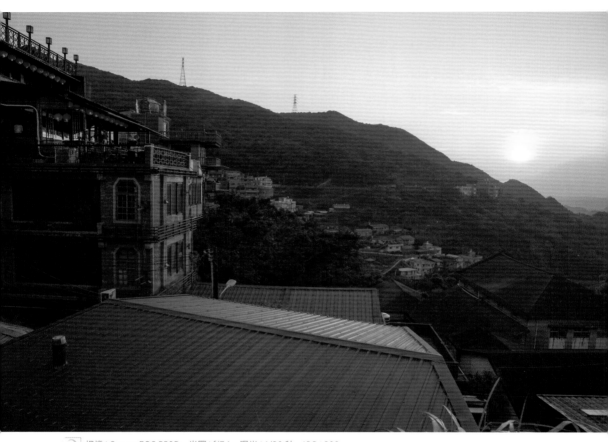

相機：Canon EOS 550D　光圈：f/7.1　曝光：1/30 秒　ISO：200

大學時，一位來自馬來西亞的同學，用著九「分」（一聲）的語調詢問我關於九份這個景點的美，我想了想九份這個景點不就是只有芋圓與一堆墳墓而已嗎？這件事情第一次讓我開始發覺，原來自己對臺北，並沒有非常認識，或是說根本不算認識，真的實地走過九份後，徹底愛上這個魔幻的國度

葫蘆、棒棒糖、草仔糕、花生糖與高山茶店皆大排長龍，人人爭先恐後的購買擁有臺灣特色的伴手禮。

天空下起了一點一點的雨，打在老街上積累層層灰塵的商店屋簷，以每秒一次的「嘟、嘟、嘟、嘟」聲滴答著，這時的雨也打在人們的傘上，我想更是打在了人們的心中。

以木頭與紅磚做為裝潢的茶館開啓了燈，座位都已經客滿。剛下遊覽車的旅客，輪流幫忙彼此拍照，並走到茶館前排隊；不一會兒，第一批吃飽喝足的旅客，走出了茶館，笑容滿面的走上石階路。

時光滴入了茶杯，釀出了些許浪漫，雨中即景也可以如此淒涼唯美。

「喀擦。」快門按下，如同茶香般的餘韻，存進了感光元件，也顯影在人們的腦中。

在九份待到夜深，當人們離去，只剩下我與這座小鎮，才發現，原來九份的美，可以美在那虛無飄渺、夢幻魔幻，也可以美在於繁華與生命力的凝聚。夜闌人靜，空蕩蕩的寂靜之聲，更能襯托出這座悲情城市的浪漫。而重要的是，因為人的凝聚，九份的美在於耿直，又在於當人們驚訝的看見九份之美時，卻依舊保有那深刻且不再不捨，可以堅定的知道心的方向，踏實而清晰的美麗心情。

◯ 豐沛清澈的生命之脈

躍過九份，躍過基隆山，換來說說隔壁的金瓜石小鎮。

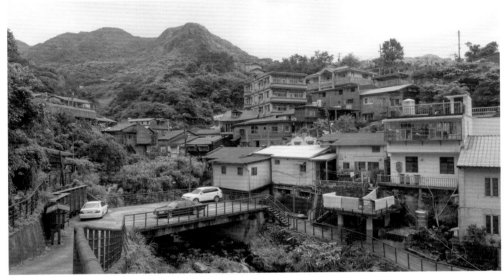

相機：OLYMPUS CORPORATION E-M10MarkII　光圈：f/10　曝光：1/160 秒　ISO：200

相機：OLYMPUS CORPORATION E-M10MarkII　光圈：f/3.2　曝光：1/100 秒　ISO：200

相機：OLYMPUS CORPORATION E-M10MarkII　光圈：/9　曝光：1/100 秒　ISO：200

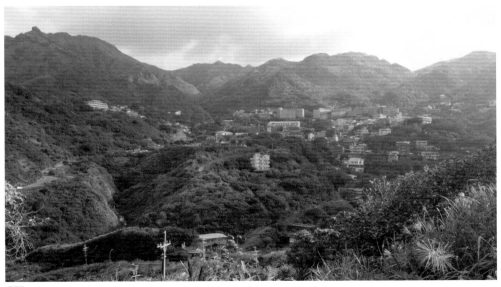

相機：OLYMPUS CORPORATION E-M10MarkII　光圈：f/11　曝光：1/160 秒　ISO：20080

金瓜石的每個轉角，都有不同的氛圍與時光流動感

到了金瓜石，又是另一種感覺，美麗的小鎮有著與九份截然不同的感受。攝影與旅行對我來說，已成為一種責任；是深度的感悟、是陪伴家人、是認識世界；也是學習，讓自己擁有能力。

　　經過蜿蜒的道路，車子停在馬路邊，經過了戰俘營遺跡，走過階梯，一路有看似用來洗衣服與儲水的水池，又有開著大門只隔著紗窗的民家，這裡的居民家家種著花草盆栽，沿途不停有植物的芬芳氣味。

　　金瓜石錯綜複雜如迷宮般，繞過一個轉彎、過了一點小徑、又一個轉彎後，發現原來當初在岔路是可以走到同個地方的，但歧路雖多，卻不知怎麼了讓人安心，並不覺得慌亂恐懼，可能是這個村莊給人的氣息是善良且溫暖的。

　　沿著上游前行，發現房子大多都沿著河流而蓋，河流曾是金瓜石的命脈，水流豐沛且清澈，無法想像當初八萬人[3]居住在此的熱鬧喧囂是什麼情形，又是否流水如昔？

　　轉角一樁木頭，可以突然聞見木頭飄香；轉角一幢磚瓦，彷彿紀錄著紅色斑駁的歷史；又一轉角，或是遇上廢棄的老雜貨店，不知熄燈於何時，空留回憶與遙想；再一轉角，但見臨老的指標，寫著往金瓜石車站，不禁一想：「欸，原來金瓜石有車站。」

[3] 在礦業發達的掏金時代，紀錄曾有近八萬人口居住於此。

曾經有次與弟弟走訪此處，恰巧在巷弄間遇到了正在拍片的名人謝哲青。當時，一位身穿白色衣服、有著帥氣背影的男子，換了各種 Pose，我與弟弟耐心的等了一下，發現他沒有打算閃人的樣子，索性向下走，待他一回頭——「啊！原來是哲青哥！」正在拍片的他，說不好意思，要我們先過，但身為愛看他的書、迷弟的我，竟然學著電視攝影棚中的人叫了他。

　　「沒關係，沒關係，你們忙！」弟弟問著我要不要去拍張合照，我卻害臊緊張的回答「哲青哥」。

　　而在劇組旁的雜貨店，則是片倉真理的《在臺灣，遇見一百分的感動》一書所見，雖然之前早已發現，但金瓜石就是這麼的有趣。每一個轉角都如同是在童話故事或是電玩中，會給人驚喜的風景與禮物。

　　令人微微迷戀的木頭香，電影場景感的咖啡店，抬頭仰望的一線天與復古電表；柳暗花明後，可以看遍整個山谷的涼爽步道……金瓜石，是一座讓人心曠神怡的小鎮。

　　當走完小徑，熟悉後的金瓜石，也不再是縱橫交錯的迷宮了。再次走過了戰俘營，說也奇怪，原本毫無思緒的心情，卻能夠好好讀起紀念碑旁的簡介。嘗試著感同身受，不，可能還只是表象的理解，但至少能了解在日本時代被抓

來臺灣集中營的西方戰俘的一點點心境，即便只是皮毛，卻好像與時空有了點連結。

或許，匆匆走過人間的「無」，是否反而是連結了這整個世界呢，到時與每個人的心意也都相通了吧，我想。

再次經過了櫻花的新綠、鬼針草花的潔白、溪水的透明、陽光的泛黃。每一次的旅途，都是一種擁有、學習，也是一種放下，相信自己有辦法再多走那幾步。

如果，每個地方都可以變得如同世外桃源般，也許，到時候就可以在這些地方，見到想見的人們。

◯ 用鏡頭越過平凡

◯ 相機：OLYMPUS CORPORATION E-M10MarkII　光圈：f/11　曝光：1/640 秒　ISO：1000

◯ 相機：OLYMPUS CORPORATION E-M10MarkII　光圈：f/9　曝光：1/100 秒　ISO：200

相機：OLYMPUS CORPORATION E-M10MarkII　光圈：f/11　曝光：1/160 秒　ISO：200

相機：OLYMPUS CORPORATION E-M10MarkII　光圈：f/2.8　曝光：1/250 秒　ISO：200

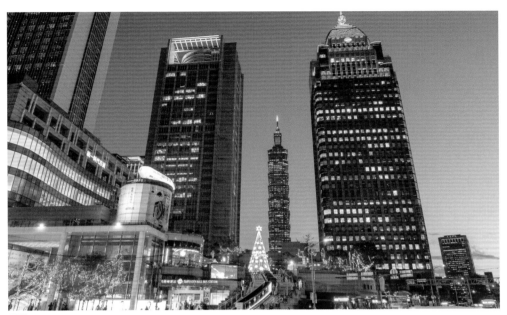

相機：OLYMPUS CORPORATION E-M10MarkII　光圈：f/3.5　曝光：1/80 秒　ISO：1600

相機：Canon EOS 550D　光圈：f/8　曝光：8 秒　ISO：400

我用仰角的方式，拍攝了信義計畫區的天空，臺北的天空時而緊張兮兮、時而風和日麗、時而典雅如香檳、時而盛夏青春

我嚮往風和日麗的時光，看著天空、白雲、一杯咖啡和一本小說、一部電影，還有那透出陽光的翠綠樹葉。時常，我們盯著眼前的景色，卻覺得尋常平凡；但換個角度，將頭抬起，就會發現不一樣的世界。

相機也是一樣，一般腳架的前後左右，總是會被限制住。

走進信義區的大樓建築群，不禁想像起，自己猶如三國時代的武將，四周彷彿危機四伏。我試著將相機擺在分隔人車的平臺上，讓鏡頭對著正上方。

在沒有看到觀景窗或 LCD 螢幕的狀況下，放任快門時間變長，相機除了帶出頭頂上的繁華，更裝進了當下的整個時空，身旁沒有偵查兵與弓箭手，只有默默流動起來的雲，還有建築光線與藍調時刻渲染的淡紫色。

看著眼前的絢爛光影，鏡頭後的我告訴自己：永遠充滿好奇心、永遠不忘學習新事物、永遠充實自己、永遠喜歡這世界的廣闊……原來，要看見眼中的那些美麗，只能一步一步的越過這個世界的困難。

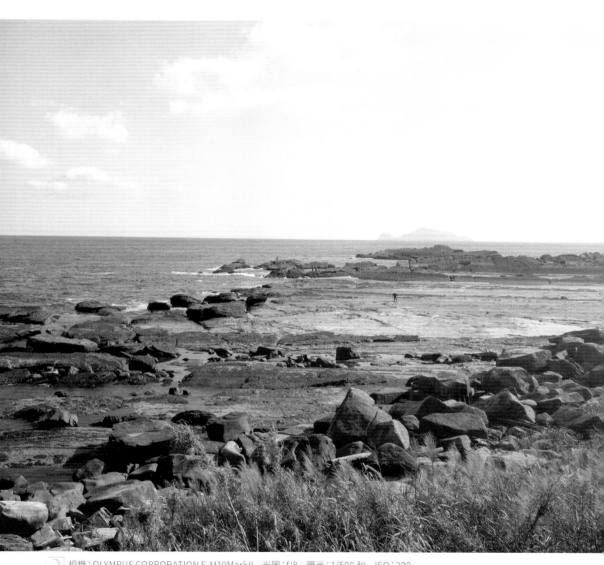

相機：OLYMPUS CORPORATION E-M10MarkII　光圈：f/8　曝光：1/500 秒　ISO：200

這是剛過了宜蘭，到達新北的景色，請記得這裡的藍、這裡的綠，因爲到達下一個景點，顏色又會變得不同

相機：OLYMPUS CORPORATION E-M10MarkII　光圈：f/8　曝光：1/500 秒　ISO：200

臺灣的海，會讓你學習到，藍有各種色溫、有各種濃度、有各種深淺與透明度

　　也許，哪天我也能看到那轉瞬間的清澈，僅剩下藍天、白雲、小河、微風與青青草原。如同在某個擦身而過的瞬間，鏡頭捕捉的一幕，名叫——心動。

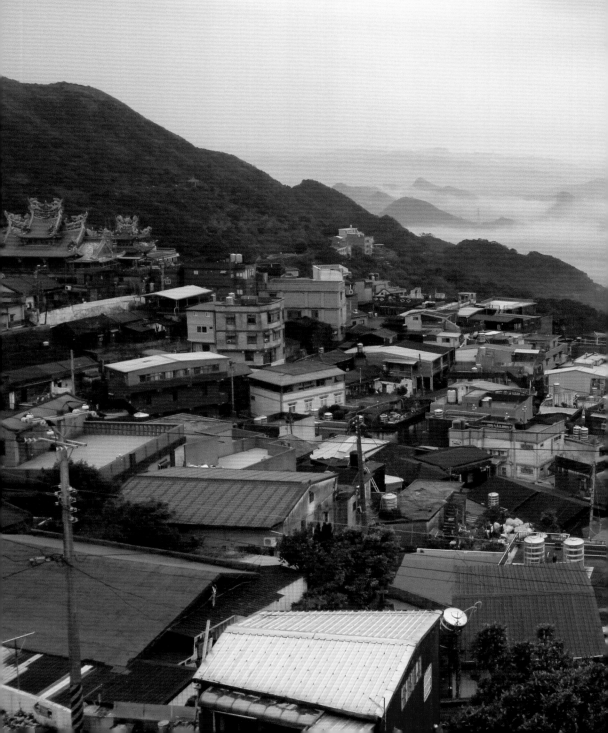

相機：Canon EOS 550D　光圈：f/7.1　曝光：1/30 秒　ISO：200

霧氣以極低的高度貼著海面朝著九份傾來，爲原本就已夠遺世獨立的城鎮，點綴上更多的浪漫

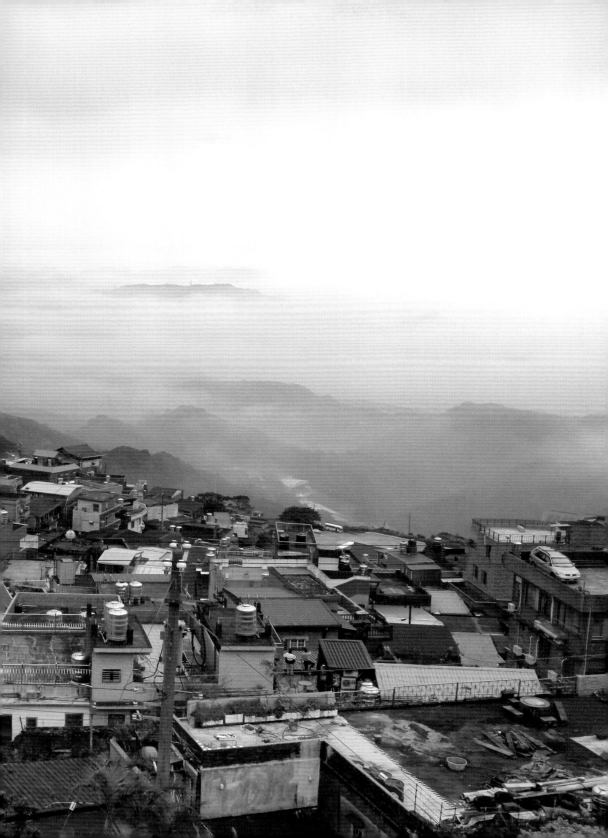

鏡隨心流，守護那份平凡

　　我，為了什麼而攝影？

　　也許，不過是守護著一份平凡、平安，守護著我愛的人……即便不過如此，都必須踏踏實實地走過，一點都不能少。

霧散去，陽光透出。從大屯山上，看到了壯麗、特別的臺北港景色

相機：Canon EOS 6D　光圈：f/8　曝光：1/100 秒　ISO：160

拍下生命綻放的時刻

📷 相機：OLYMPUS CORPORATION E-M10MarkII　光圈：f/11　曝光：1/640 秒　ISO：200

凌晨，星空相伴爬上大屯山，看著蔓延臺北一望無際的雲海，心中頓然踏實，轉瞬雲層崩落，臺北 101 在眼前出現

　　31 歲，我從家裡搬出來，在搬出來的頭幾天，我扛著攝影設備到了大安森林公園、五分山、臺北各地散心，思考我是誰、陳柏瑞是誰……一幕幕畫面略過腦海，或許攝影的生活，就是自己人生的縮影、重疊。

　　同樣的景色，總能找到不同的角度；同一張照片，每次再看都有新的感受，看似過著自己的人生、拍出自己的作品，其中串起的情感，是綿密而深遠。

　　人們的建議、經驗、故事，都應當是你的人生參考，卻不能是完全的依據，畢竟最愛自己的，終究是自己。當你能夠掌握自己，終將擁有自我。

　　明白這個道理後，我極力調整自己的步調，成為一個可以真正生活的人，如此一來，相信就能更懂得攝影。也一點點的領悟，對自己而言，攝影的幸福感，不僅僅只是攝影本身，或享受眼前的景色，更包含一種對生活的感謝，以及對努力的自己的感謝。

相機：OLYMPUS CORPORATION E-M10MarkII 光圈：f/7.1 曝光：1/250 秒 ISO：400

一張照片的出現，帶著許多的感謝，在拍出這張照片的前後風景瞬息萬變，同樣精彩萬分，但總會有一張
作品的名字是感謝，這是我在五分山拍攝出這張作品當下的心情

○ 做好準備，拍下瞬間光芒

攝影就跟旅遊一樣，需要事前準備，也需要經驗累積。

在什麼樣的風景前，需要什麼樣的鏡頭？搭乘什麼樣的交通工具、注意哪些安全措施？電池要充電、衛生紙要帶、圍巾要放好，都需要細心檢驗。

當準備好了，你才能掌握那稍縱而逝的瞬間，去拍攝那一道光芒；當準備好了，你也才能擁有那堅忍不拔的毅力，去抵抗那三小時的寒風。

要做好準備，但不能害怕犯錯。對我來說，只帶著「永遠不要犯錯」的心情去攝影，不能說錯，但本身就是個不對勁的事情，為了怕犯錯而乾脆不作，攝影的範圍只會越來越窄，最後將哪裡都去不了。

攝影，必須有拍下生命綻放時刻的勇氣。錯了就改，對了保持，不會就學，會嘲笑的人，都是沒有真正攝影過的人，因為每個人都是從零開始的，一定會經歷錯誤與學習，以後才能隨心所欲地按下快門。

只要抱持信念努力拍下，然後提醒自己注意每個步驟，並無所畏懼的勇敢前進，這樣才有機會拍到一張「活著」的作品，不然「照片」只不過是一張沒有靈魂的虛無之作。

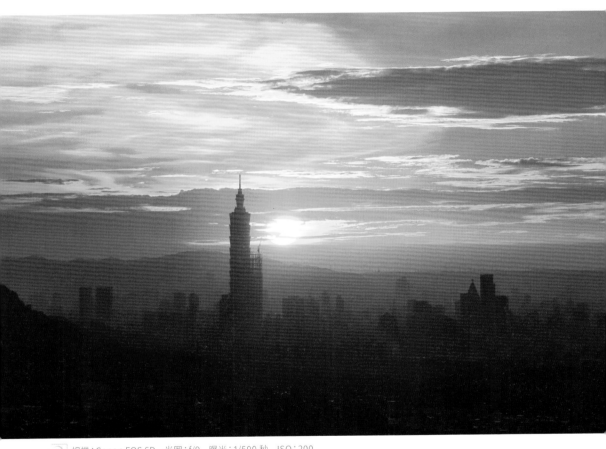

相機：Canon EOS 6D　光圈：f/9　曝光：1/500 秒　ISO：200

在大尖山上拍攝時，我想起了一位好友所說的話「把球投出去吧，都練習這麼久了，沒有進那就再努力就好，但如果因爲害怕而失誤，我們可是饒不了你。」快門，就按下去吧，不要怕，經驗會成爲拍出美景的後盾

相機：Canon EOS 6D　光圈：f/8　曝光：1/100 秒　ISO：100

攝影過程最痛苦的就是遇到不適合拍攝的天氣，如同爬到了山上，卻有著一整面的雲霧白牆，什麼都見不到。但再多次到了目的地後，若遇到一次自己心儀的景色，那過程都不算什麼，就如同這張從七星山爬下來時所看到的竹子湖美景

◯ 連結人生的魔幻時刻

常常有人說，攝影、旅行和夢想，就是認識自己的一條路。其實，人生就是一條越來越了解自己的一條路。

日落之所以迷人，是因為太陽與海水觸碰的瞬間，白天與黑夜連結，繁華與靜謐交接。而從攝影的角度來說，日落後的 30 分鐘，往往被稱為魔幻時刻。

也有人說，此時混沌不明，什麼都看不清，可能因此才被動漫電影《你的名字》稱為「逢魔之時」。這時，人們想要窺探神明的偉大眞身，萬物也因這強大的氣場，無慮無懼的敞開心扉，以原貌示人。

此時的天空深邃而詭變，能拍到金黃、橙橘與湛紅的天空；也能長時間曝光拍出靛藍的穹頂；不久星空開始出現於浩瀚宇宙，隨即渺小了自身的時間。

夜幕低垂的璀璨天空，是上天賜予的寧靜片刻，白天與黑夜魔幻的交替，關鍵時刻自然而溫柔，彷彿是神明與人們最接近的時候。

趁著轉瞬即逝的片刻，有些人窺探著神明，有些人還在找尋燈火通明之處，彷彿能躲在這模糊不清的光影中得到喘息，可讓你偷偷流淚、釋懷；或者閉目養神，做一個如幻似

相機：Canon EOS 550D　光圈：f/9　曝光：8秒　ISO：400

「城市，能否拍攝到星空？」我在颱風前夕的碧山巖，將鏡頭調廣，對著眼前的一切風景曝光。眼睛隨著快門，漸漸的適應。在這物換星移的夜晚，我看著滿天星斗，才知道在光芒的背後，眞的是一片星空

真的好夢。

　　人們都喜愛如魔法般的畫面，因爲每一次的施法，都能帶給人們一個能夠改變的意念或希望。無論是新海誠導演的《你的名字》，又或是宮崎駿導演的《神隱少女》，自己總是在動畫之中，與眞實的璀璨天空、迷樣卻繁華的街道之間，找尋一種靈光。

　　而幾根電線杆、幾座水塔、沉澱的老舊透天厝，與幾道霞光抹紅的天空，那幾近停止的時間、空間與瞬間，卻也成就了自己的攝影魔幻時刻。

　　攝影，讓我與過去連結，與當下連結，也與未來連結。

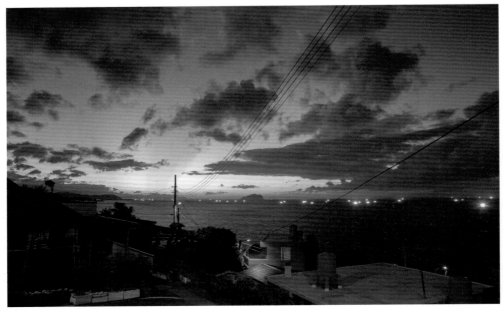

相機：Canon EOS 6D　光圈：f/9　曝光：1/3 秒　ISO：400

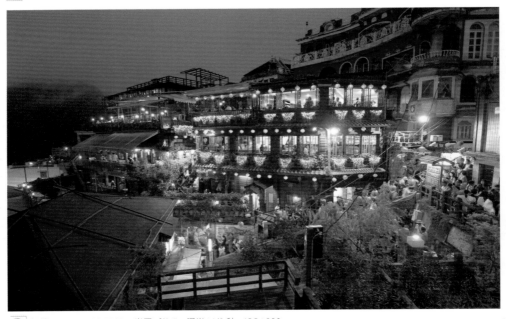

相機：Canon EOS 550D　光圈：f/3.5　曝光：1/2 秒　ISO：800

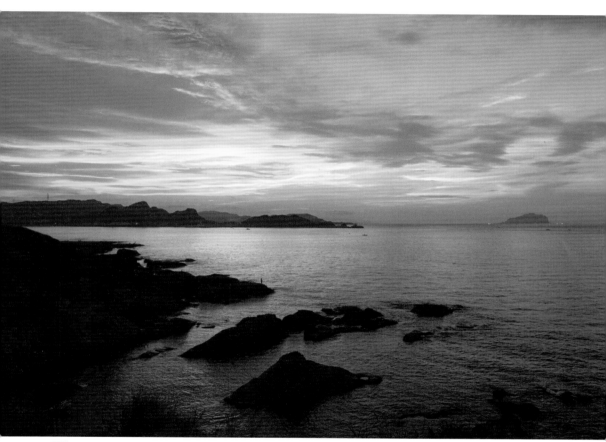

相機：OLYMPUS CORPORATION E-M10MarkII　光圈：f/9　曝光：1/100 秒　ISO：400

魔幻時刻的透明度是你無法用墨水調色出來的，不管是水湳洞的天空、鼻頭角海面映出的光，又或是鑽進九份霧氣中的光粒子

❍ 奢侈感受這世界

「感受」，對人來說是如此重要，但最初學習攝影、拍攝（蒐集）風景時，卻幾乎無暇去顧及。我常胡亂的想，其他的攝影師也是這樣拍照的嗎？他們真的是用鏡頭來認識與感受這座城市嗎？還是就只是拍下眼前的景色，如此而已。

攝影，是一種心路歷程，練習構圖、學會技巧、嘗試曝光與觀察氣象，拍著拍著，你會領悟到，隨著成長，一個人可以走過更多的地方，對鏡頭的掌握也可以更加游刃有餘，也更有時間與心思去更深入地探索這個世界，體驗這世界的美景。相信只要持續用心體會，總有一天，一定會回過頭來感謝人們的幫助與自己的努力，讓自己奢侈地感受著這個世界。

攝影與長大，讓我走出了家門，而這條道路，也可能才是回家的路。

攝影，同時也讓自己隨著時間去改變心態。

剛開始，會學習許多大師的構圖方式，自以為是的展現自己想表達的東西；隨著時間的推移，慢慢的學會去蕪存菁，只拍覺得「最美」的東西；但到頭來，又會回到拍攝之初──帶有溫度的拍照，一切又回歸初心。學習之路走過一遭，但此時的我不再懵懂，已帶著技巧與實力返鄉了。

相機：Canon EOS 550D　光圈：f/3.5　曝光：20 秒　ISO：800

在大屯山氣溫 10 度左右的雲霧中，等了三個小時的雲海，耳朵痛了、霧散了、天黑了，又到了一次想要放棄的時刻。正當反覆想著要不要收起腳架的時候，旁邊的攝影同好喊著「雲進來了。」雲就如同瀑布般，流進了陽明山竹子湖，路燈與住家的燈火努力的衝破霧氣，使臺北第一高峰「七星山」底下，出現了晶瑩剔透的琉璃光

快門隨著光線與眼前的故事調整；畫質最好的光圈設定則在 8 至 11；感光度隨著機器的科技進步，開更高也越來越不會影響畫質。

　　刻意與意外也常伴隨攝影而來，有時為了捕捉一張超級無敵霹靂漂亮的照片，會特地架好腳架，當璀璨的夕陽與夜景交疊，就能攝取到如電影雷神索爾的故鄉「阿斯嘉德」般的景象。有時，眼前的風景並沒有特別想拍，也就隨手拍了幾張，等哪天重新回看這些照片後，才發現原來拍攝當下，竟是如此美麗。

　　有時過多的標準與匠氣的拍法，會讓自己失去一些好奇心與想要嘗試的感覺，但也因為一路走來，才能學習到更多的攝影技巧，當技巧更上一層以後，才又重新開始，好奇的拍攝一些景物。

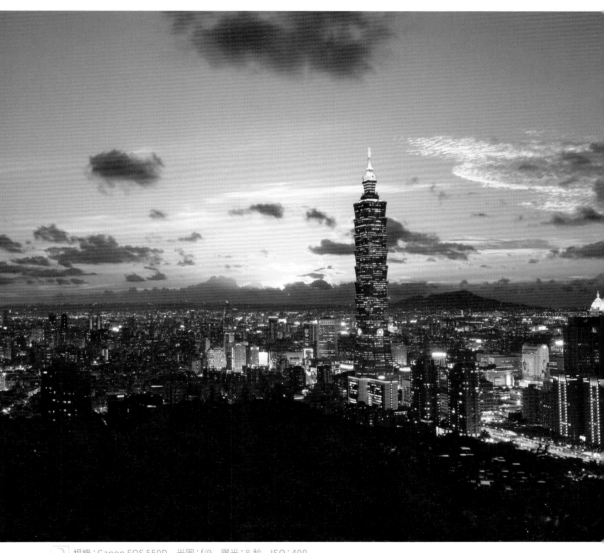

相機：Canon EOS 550D　光圈：f/9　曝光：8秒　ISO：400

這是一張疊圖的作品，將相機架好、想好構圖，跟隔壁的攝影師說「我要疊圖，麻煩不要踢到我的腳架」，就開始從黃昏拍攝到完全的夜黑，再將黃昏與夜晚的風景疊起來，每個疊起來的畫素選擇最亮的部分，臺北就成了「阿斯嘉德」般的璀璨

學習攝影後，第一次按下快門，會怕丟臉，卻也能夠在更多次的快門下找到進步的快樂。第二次的快門，讓我產生創作的欲望，帶著我去拍電影、去與人合作、學習更多技巧，過程中，會遇到困境、嘲笑、懷疑，卻也懂得與人相處與感謝，更迫使自己相信自己。第三次的快門，卻迷失在幻境，徬徨、害怕、難過之中，不知身處何處，但也幾乎不加思索的，只選擇相信並不停的學習，相信有能力愛人、相信良善、相信為生命努力活下去就對了，寧願先放下相機，好好生活。第四次的快門，再次讓我有更多機會與人們共事，有更多的嘗試，把握住每個機會，也將我融合進了廣播、影音與其他生活上的一切。

　　攝影，就這樣帶著我去拍照、拍片、傳播、創作、寫稿、製圖，也把我帶到了更多更遠的地方，一條攝影的路，帶來了無限的希望與許多的機會。

　　當你再次遇見希望，這份希望又會帶來更多可以選擇的路，若把握住了，這時還會激勵自己：「哇，不停的帶著希望前進吧，我想把握更多的機會，好好的探索這個世界。」

相機：Canon EOS 6D　光圈：f/9　曝光：1/125 秒　ISO：320

在臺北廣播電臺工作的時光，是一段最踏實與溫暖的日子。那天，我看著窗外出現的彩虹，呼喚了辦公室的人們，一同爬到了頂樓，一架飛機飛過，才讓我注意到彩虹的起點是臺北 101

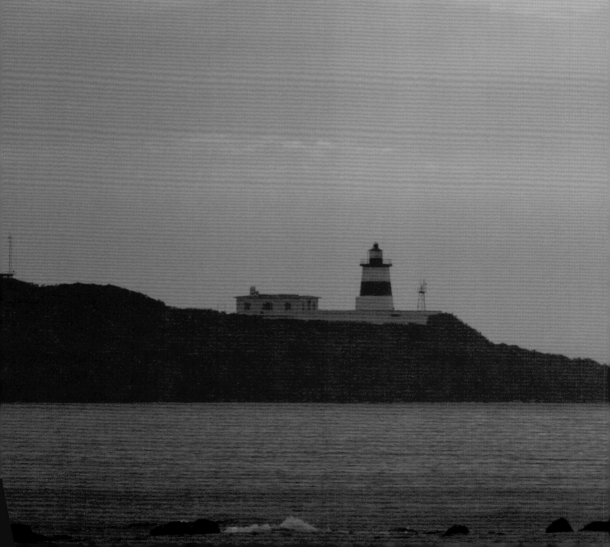

相機：Canon EOS 6D　光圈：f/8　曝光：1/640 秒　ISO：400

每天的日出、日落都在不同的方位角，現在有許多的社群軟體社團、網站都有相關的知識與討論，更有軟體可以定位出天體的相對位置，當然實際的位置就要到現場勘查、調整。這張照片為富貴角燈塔的懸日，雖然燈塔與日落沒有疊合，但我反而喜歡這樣的構圖

快門下，喜歡著自己的喜歡

相機：OLYMPUS CORPORATION E-M10MarkII　光圈：f/9　曝光：1/100 秒　ISO：200

禮品店、外國人、行李箱、補習班、制服、匆匆、星空、大樓、未來、理解、餐廳、百貨、人來人往、摩肩接踵、生活。每個人的心中都有一座車站，可以進進出出；或是最愛的一首歌曲，可以戴上耳機任意穿梭，在繁華的臺北。你對臺北車站最深的感覺是什麼，對我來說，是深深的擁抱

　　偶爾，你會發現，在某個無意的瞬間拍下的影像，讓你找到當時自己的樣子。那是拍下了多年前的那份好奇，拍下了那份喜歡，絕非自戀，而是因為每次快門下的瞬間，能感受到喜歡著自己的那一刻永恆。

○ 按下快門，就打開生活的任意門

　　按下快門，就如同其他職業、興趣、能力、技術的人的努力，都是一個期待，都是一次祈禱。當這些心願一點一點的累積，就如同光點集合成太陽、沙子堆積成佛塔、小溪匯流成湖泊。

　　可能失敗了一次、兩次，挫折了一次、兩次，甚至到了百次、千次。最後我相信，老天終究會帶來救贖，讓你宛如身處天堂，活在無限的嚮往中。而每一次的快門都是學著與自己相處，你也必須學會與自己相處，才能真正的學會與人相處。

　　美景當前，反倒學會了不慌不忙的拿起了相機，按下了快門。游刃有餘的快門背後，是幾年來自我不停反覆懷疑、尋找與體會的過程。

　　想起從前在攝影的道路上，往往不斷祈禱霞光、火燒雲、彩虹、雲海等奇景能一一出現，想要拍到只屬於自己的絕世美景；但不管拍到什麼樣的大景，有時反而會帶來濃濃的空虛感。我想，這是許多攝影人在按下快門時，終須面對的情境——人生好像被美景或是相機牽著鼻子走。

「生活中有攝影，攝影中有生活，生活中也可以沒攝影，攝影中也可以沒生活。」是在學習攝影多年之後，現階段的體悟，更是放任自己隨心所欲的座右銘。

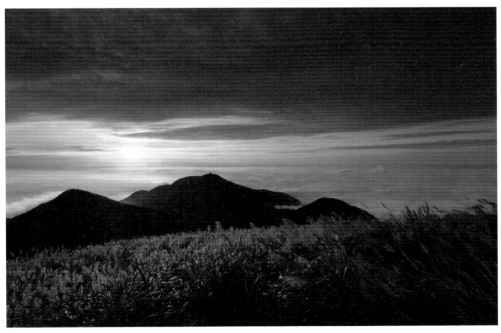

相機：Canon EOS 550D　光圈：f/11　曝光：1/50 秒　ISO：100

許多風景攝影師都有「蒐集」美景的習慣，類似一種強迫症，總要拍到心中夢寐以求的風景，才會放過自己，並且稱之為「畢業」。不要懷疑，你所看到的這個景色，確實是臺北的風景，可能哪天在臺北市中心覺得灰灰濛濛、陰陰暗暗的天候，但在大屯山上看下去，其實是一望無際的雲海

○ 行動中給予的勇氣

　　能夠支撐著自己的，並非沒來由的自信，而是那累積了十萬次以上的快門取景，當然背後有更久的資料蒐集與練習。

　　以前，總是不懂所謂「旅行」、所謂「攝影」，何以能讓自己理解一些人生的道理。只因為用頭腦空想，並不會讓自己擁有什麼，但去行動了，才能鍛鍊出勇敢、智慧與自信。許多人會說，自信、轉念、放下、知足、勇敢，但他們沒說到的是，只用想的永遠不會達到這些心境。唯有行動，才能讓人由內而外、外而內的改變。

　　在千變萬化的氣候中，沒有理所當然的構圖或迅速抓到想要的感覺，沒有人能一開始就會，攝影讓我知道關於人生的一切都是經驗的累積。

　　在臺北散步，可能會在不經意中，撞見一棟古色古香的日式建築，或有著威權時期樣貌的建築；四面被高架橋與巷道環繞、樣子卻如童話故事般的房子；莊嚴雄偉、充滿異國風的清真寺，抑或沉穩神聖、擁有古典風情的教堂；陽光盡頭映照下的博物館，意義銘心、紀錄舊人舊事的紀念碑；有著歷史斑駁痕跡的煙囪，或遠近馳名、門庭若市的芒果冰

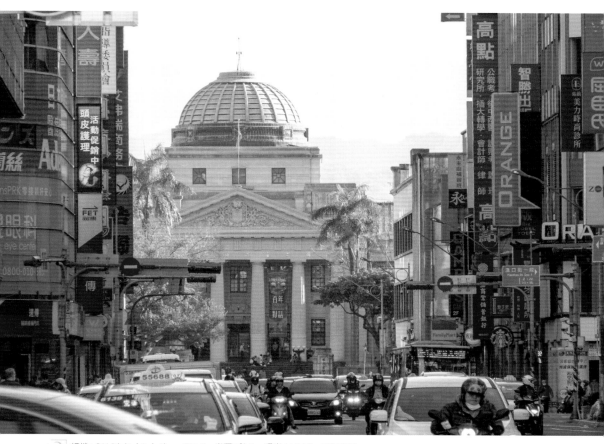

相機：OM Digital Solutions OM-5　光圈：f/ 8　曝光：1/400　ISO：800

以招牌、人車當前景，遠眺臺灣博物館，別有一番美麗

店；天邊帶著淡淡彩霞或是颱風前夕有著濃烈天空的車站；櫛比鱗次、繁華多色的招牌，與幾隻聒噪微胖的小麻雀。

看著方方正正的建築物群，人們總是辛勤又努力的活在這座城市。

烏雲過後，陽光再次穿透建築的縫隙，穿越各條街坊轉角，穿越每一扇窗櫺，勾勒出了遠方山巒與盆地城市的真實面貌。

人們重新得到了稍稍放空的權力，等待那日落與午夜過後，一天將重新開始，繼續日復一日的作息，並期待迎來再一次的欣欣向榮。

◯ 留給故事的虛實幻境

相機：OLYMPUS CORPORATION E-M10MarkII　光圈：f/4.5　曝光：1/10 秒　ISO：1250

有時攝影很像尋寶，尤其是尋找星星、月亮與太陽的時候。而朦朧的雲，就像是打開寶藏的瞬間，那最美妙的時刻

總在不同時刻、不同地點，回憶就這麼不經意的想起，像是經過一間花店，聞到了花香，即想起讀幼稚園前後，某一次參加表姊鋼琴發表會的記憶，那是一段暖暖的回憶；也可能因為經過了西餐廳，想起了媽媽帶著小時候的我們，用手拿、吃著紅蘿蔔與小黃瓜棒的第一次嘗試；也能想起曾在兒童樂園踏著草皮，玩著長長的溜滑梯，累了用保溫瓶喝著冰塊水的開心；或在天文館，用著 3D 眼鏡看著類似卡通鬼屋片的害怕與好奇；更能在麥當勞吃漢堡時，想起小時候到姑姑家，第一次脫離了雞塊，勇敢嘗試漢堡的滋味。

　　時間與季節、天氣與濕度，很可能都是一個錨定而久遠的記憶點，只要這些味道、顏色與溫度再度出現，就能勾起埋藏於深處的情感。

　　性格懶散如我，過去總是先以大家熟悉的景點為拍攝主題，那時覺得寶藏巖是邊緣中的邊緣，一時卻忘了小時候曾經很想從這個山丘上，看著美麗的夕陽與再熟悉不過的層層高架橋，這是一個我遺忘在角落的禮物盒，幾十年後重新打開來，仍處處充滿驚喜。

　　走進寶藏巖，行經觀音寺。拜過菩薩後，踏入了所謂的「文青聖地」，彷彿是一處逃離社會、逃避現實的世外桃源與夢想世界，或可說是一個幻境。

相機：OLYMPUS CORPORATION E-M10MarkII　光圈：f/4　曝光：1/160 秒　ISO：200

相機：OLYMPUS CORPORATION E-M10MarkII　光圈：f/4　曝光：1/125 秒　ISO：200

相機：OLYMPUS CORPORATION E-M10MarkII　光圈：f/4　曝光：1/160 秒　ISO：200

潺潺的歷史洪流，流經寶藏巖後，在一個短短的午後流進了我的內心。你活在美夢中，卻依舊要醒過來，因為夢中就是夢，但也不要忘了曾守護著你的夢，所以何不帶著夢到我們擁有的現實中

「幽」、「舊」與「時光」，是我想給這個藝術村的註解、老樹、階梯、紅色木門、乾淨的漆、水窪、男男女女的旅人、種菜的年輕人、電線杆、導覽員、金桔、各種盆栽，還有明明大白天卻開著泛黃的一盞燈。

循著泛黃的光，遁入、走過又離開寶藏巖，回到了城市內。

月亮露臉了，常常出人意表的以不同形態出現。有時是銳利的弦月，有時則是大到令人感覺詭異的橘紅滿月。是否想起了小時候被月亮追著跑的經過？那是一個還在探索與認識這世界的童年，好像怎麼跑都甩不掉月亮。

長大了，對這座城市再熟悉不過了，為了怕月亮的位置改變，如今反而追著月亮跑了。還記得小時候被月亮追完，接著坐上搖搖車（投幣式固定電動車）的時光，我懷念著。

我也懷念著，騎著腳踏車，穿梭在這座城市，不為什麼藉口或理由，也不是服侍著別人的我，更不是朝著牢籠奔去的我，而是朝著未來希望騎去的自己，那個已經不知不覺成長了這麼多、不需要做任何解釋的自己。

人生，也不用多解釋什麼，知道怎麼對自己最好，就好。

相機：Canon EOS 6D　光圈：f/8　曝光：1 秒　ISO：400

猶記得剛學習攝影沒多久，在重陽橋旁的人行高架橋拍攝橋樑與霞光，此時兩位和藹的攝影大哥對著我說：「這裡的風景我們拍夠多了，這位子最好，來這邊拍吧。」我的攝影學習之路即如此開始，漸漸地走過的地方越來越多，能夠拍攝到同一座橋的口袋景點也越來越多，自己在跟著這些前輩學習攝影的過程中，同時也學習著臺北的各個角落的故事

清晰寧謐的純粹自然

相機：OLYMPUS CORPORATION E-M10MarkII　光圈：f/8　曝光：1/250 秒　ISO：200

風景攝影是這樣的，可能你會對這風景失望了一百次，但卻會在不經意時給你一次令人驚艷的光，一次你
想要拍攝到的無垠星空，一次你想拍攝到的，不，是你根本想像不到的千變萬化

身為臺北人，或是說大部分的臺北人，與外縣市的朋友們一樣，討厭臺北的濕度。

冬季的臺北，細雨霏霏，惹人厭煩。如果我是國外旅客，在冬季到了這座城市，可能選擇的景點多是故宮博物院、臺北 101 等室內景點。好不容易冬日過去了，迎來的春季依然濕冷，並且持續至清明時節的梅雨季⋯⋯。

或許有人也注意到了，冬季晴天的天藍色與夏季大不相同，夏季的藍是濃郁鮮豔，冬季的藍則如寶石清透。

我認為最能形容這種藍的詞語是「白群色」。

依《日本色彩物語》對白群色的定義：「是以藍銅礦為原料製成的青色顏料的傳統色⋯⋯是淺淺的藍。」書中又以「寒鰤」，作為白群色之舉例。

白群，是多麼美的一個詞，也多麼適合如此蕭瑟的冬天。

相機：Canon EOS 550D　光圈：f/4　曝光：1/320 秒　ISO：100

相機：Canon EOS 550D　光圈：f/8　曝光：1/125 秒　ISO：100

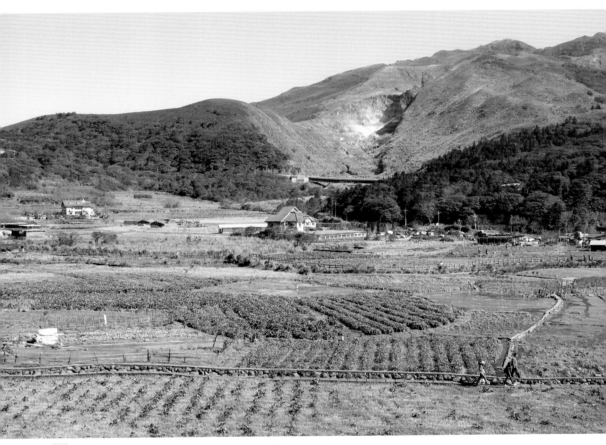

相機：Canon EOS 550D　光圈：f/9　曝光：1/200 秒　ISO：100

時常羨慕溫帶的國家擁有分明的四季，但走過臺北各角落的不同時空，才發現我們也擁有如童話故事般的
色彩，臺北每個季節都擁有獨特的顏色

◯ 那無與倫比的美麗

　　經過人潮湧現、車馬喧囂的淡水河沿線，轉進了一條陽明山較無人知的上山道路。在寒冷的冬天，這條蜿蜒不知終點的道路寂寥無比。

　　記憶中，已經忘了那天是陰雨綿綿，還是天空如同泥土色說黃不黃、要白不白的。這樣的天空是臺北最不討喜的顏色，卻也常常是臺北的冬季最容易見到的天氣。沿著道路前進，一路蜿蜒。若在夏季，路旁可能是鳥語花香的青綠林地，在此時卻顯得蕭瑟無比。面對未知的終點，那時內心應該帶著一些不安。

　　多回幾近相似的彎道與風景之後，終於開始有了變化。我們來到了一座兩山之間的小山谷。那裡的景色，打動了我，當霧氣漸漸散去，一切開始清晰，彷如行走在黑暗森林中，漸漸透出了陽光，眼光看到越來越寬廣的風景，又如在荒蕪的沙漠中，看到了綠洲，那片一望無際的芒花與水源。

　　我試想，是否在千年前的商人，沿著充滿未知謎語的絲路，走過了惑人的森林、走過了指引方向的敦煌石窟、走過了洗滌內心的月牙灣，並穿越滿天風沙的荒漠，經過了歐亞大陸，走到了肥沃的美索不達米亞平原，也可能感受到那股

悸動。

　　山中絲綢般的霧氣穿梭在翠綠植物、水面與山巒間，如同雙手撥弄著樂器，彈奏著大自然的交響曲，擁有節奏似的掠過大屯山湖，感性且清晰，寧謐且神祕。因著這樣的天氣，沒有任何人聲喧鬧，宛如美麗的樂章。

　　看見仙境般美景的那天，身上只帶了傻瓜相機，那時也還沒有開始學習攝影。若是以現在的我，一樣沒有能力紀錄下那樣寬闊、又如此被大自然接納歸屬的內心感受。我忘不了三度低溫的大屯山自然公園及一旁飲料販賣機。也忘不了身在此霧中，反而更能看清楚的單純美麗。

　　一陣冷冽的空氣吹過湖上，凝結成霧氣，將萬物濕潤了起來，接著經過木頭、苔蘚、我的毛髮，等待著陽光灑下的那一刻，花苞再次綻放、新葉伸出枝枒、昆蟲爬出土壤，再次欣欣向榮。

　　反而因為霧的出現，與霧的緩緩聚攏、凝結，讓我們更認真、珍惜地看待逐漸清晰的萬物。將車鑰匙再次啟動，引擎轟隆隆的作響，時間開始流動。遇見如此的風景，才發現陰雨天、還有那些曾經不喜歡事物，不再影響自己的心，這些都只是人生必經的路程之一。當走過山路，體力、內心與生活改變了，心境也自然就轉變了。

相機：Canon EOS 6D　光圈：f/7.1　曝光：1/200 秒　ISO：500

相機：Canon EOS 6D　光圈：f/8　曝光：1/125 秒　ISO：250

我認爲自己曾經看過最美的臺北風景，是在一次起霧的大屯山自然公園，可惜在那次看到的瞬間，並沒有帶單眼相機出門，當時也沒能力拍下眼前的風景，之後再到這座自然公園的湖泊幾次，卻不曾再有那次所見的悸動

　　就算經過喧囂的道路、煙黃的天空、迷幻的風景，我更加相信，內心終將釋懷與平靜，並且將充滿回歸現實的勇氣。

　　此時，陽光透了出來，我們再度迎向有日光的城市。

◯ 放鬆呼吸的自由瞬間

「那裡湖面總是澄清，那裡空氣充滿寧靜。」伍佰那首〈挪威的森林〉唱出了一種仙境……有一個地方，可以帶你遠離喧囂、紛擾與塵世，也要你銘記，如何帶著全新的自己回到屬於你的凡間。在我心中，那個地方便是陽明山。

陽明山有屬於自己的淒寒，是大樹，是溫泉，或是前山公園旁，傳統路邊攤所賣的米粉湯，在潔淨空氣中冒著裊裊水氣。

冬季的陽明山，人潮鮮少，略顯冷清，當下的寂靜氛圍是另類的奢侈享受，臺北的山中，冬日偶爾如這般乾爽宜人。居於此山中，彷彿沒有時間，或是時間緩慢的如永恆。人們不再害怕失去，唯知足地將一份擁抱傳承下去，只要眾人的生命就此延續，延續直到不用人擔心，將一切交給上帝之時。

在霧中找到水源的瞬間，總是令人安心。這是一種閒暇愜意，是一種廣闊、不擁擠、萬物都有的生存空間的幸運，擁有能夠放鬆呼吸的自由瞬間。

攝影之路，總在繁華與喧囂之上，有時尋求的某次快門，不過只是一場安心與片刻的寧靜。

相機：OLYMPUS CORPORATION E-M10MarkII　光圈：f/4.5　曝光：1/200 秒　ISO：800

曾經做過功課的我，知道若在一年下不到幾次雪的京都遇到下雪，一定要快點起個大早到金閣寺，因爲通常過了中午雪就會融化光。但當拍攝到了可遇不可求的金閣寺雪景的我，卻沒有記得那樣的寒冷經驗，連手套都沒戴上就去了下雪的陽明山，後悔萬分

霧散去，陽光篩落。

相機：OLYMPUS CORPORATION E-M10MarkII　光圈：f/8　曝光：1/200 秒　ISO：200

從前的竹子湖，堆滿了各種儲水、施肥的水桶、水管，相信若能夠將周邊的環境整理乾淨，竹子湖將會是
一個值得讓國內外遊客駐足、細細觀賞的地方

196

相機：OLYMPUS CORPORATION E-M10MarkII　光圈：f/8　曝光：1/320 秒　ISO：200

霧，是很珍貴的攝影題材，有霧的地方，總能帶出一些夢幻的景色。霧可以是主體，也可以是襯托出主題的最佳調味品

相機：Canon EOS 550D　光圈：f/8　曝光：1/640 秒　ISO：400

大屯風起、芒草搖曳，彷彿來到了宮崎駿的魔法世界

光影下的幸福風景

　　自己踏實過了，才發現可以隨心所欲走得更遠，每一片風景也看得越細越深入，我不再爲拍而拍，把握當下，全力以赴做著每一件該做的事。

　　謝謝每個光影下的你們。

臺北第一高峰七星山的日出與雲海，一直都是我夢寐以求的景色

相機：OLYMPUS CORPORATION E-M10MarkII　光圈：f/9　曝光：1/500 秒　ISO：400

為我留住時光的相片

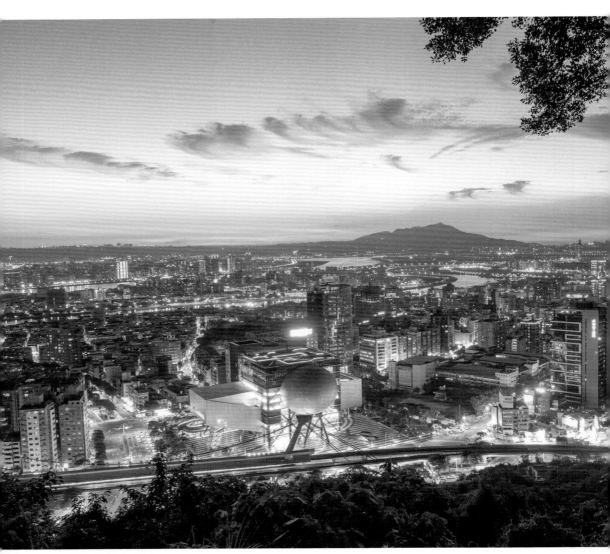

相機：OLYMPUS CORPORATION E-M10MarkII　光圈：f/4　曝光：1.3秒　ISO：400

恆古不變的事情就是，一座偉大的城市或是一片繁榮的區域，都必須要有代表性的藝術品、建築、雕刻或能讓人們來朝聖的東西。而臺北藝術中心讓我想到舊時的廟口。信仰中心很重要的概念，人們會聚集過來看廟會、有市集，人們開始生活在信仰中心周遭，遠方的旅人也因此會慕名而來，不管是來參拜、觀光，還是逛街

　　我一直是個不停交錯在回憶、當下與未來的人。總覺得長眠於墳墓裡的先人，都會保佑著子孫與好人，有時反而會畏懼迎神時，七爺、八爺那嚴肅的臉龐。

　　風景與故事，我想就是人們與祖先間的連結。蜿蜒的信安街曾是人們賴以為生的大圳溝，讓子孫們安居樂業的水泥公寓，也曾經是芭樂田與養雞羊的地方。外公家對面是土地公廟，我的農曆生日恰與土地公相同。所以每當生日時，就會到土地公廟拜拜，除了祝福土地公生日快樂外，也祈求土地公保佑我。但每次看到迎神時的七爺八爺，我都會嚇得從土地公廟請大人帶我回外公家，然後躲入那張堅固的桌子底下。

　　裝糖的橘色大水桶，擺放紅豆、綠豆與其他乾料的碩大桌子，還有最後一道防線的水果擺放處，那懸掛的香蕉與碩大的葡萄串、木瓜，就是我用來逃離七爺、八爺眼光的遮蔽系統。不管如何，在這當下，冥冥之中我感覺得到，是神明與祖先讓這裡繁榮起來，同時在街坊巷弄守護著平靜安心的氣息。

對我來說，攝影的名字叫做生活。在美麗風景中細細長流的恆古源頭，都來自於父母口中的生活、父母帶著我與弟弟走過的生活、我與誰相處的生活、牽著誰走過的生活，同時也是傳承於家族故事中的生活。從這些日常的故事中，衍生出了想親自走踏故事裡這些場景的想法，於是走近了河流、走進了山、走向了海，這段旅途最終一站，轉過頭，回到了故鄉。

　　在這段過程中，讓我想起了土地公廟的迎神，想起了舅舅家的魚池、花草，想起了阿祖騎著腳踏車的六張犁田園，想起了小時候的生活。

　　還有外婆房間，那淡淡的木櫃、床鋪的味道，那令人安心的味道。記憶中，外婆問著要不要吃糖果，開著糖果櫃的慈祥身影，與舅舅們那深邃的魚尾紋，都在我深深的回憶裡，不曾走遠。

大舅迎娶大舅媽（黃順發五金行前）

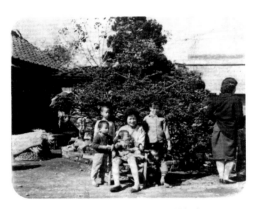

阿嬤與爸爸、姑姑、叔叔在六張犁老家

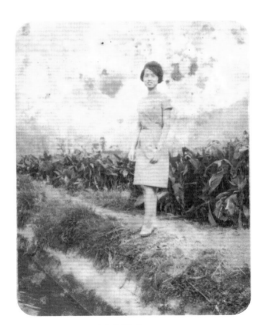

大舅媽在高厝前大圳溝旁

阿公與阿嬤在六張犁老家

❍ 重要的都在心裡

　　有時寫著寫著，才發現最重要的都放在心裡，而那些重要的情感，是無法用文字轉譯出來的。我看著以前的稿子，便記起小時候到外婆家，外公總是收著錢，外婆則是說著：「小朋友，來唷，來唷。」接著打開玻璃櫃的拉門，隨意拿出了青箭、黃箭或白箭口香糖給我，或是蚵子煎洋芋片，當時拿到甜甜的黃箭總會開心半天，若拿到苦辣的白箭總會有說不上來的感覺。

　　那時，會隨著舅舅當跟屁蟲，跑去屋後差點被表哥丟下去的魚池看魚，或看著二舅在頂樓養的各種動物與種的蔬果，還有二層樓高的蓮霧樹與大舅種的青菜，我喜愛舅舅們與我分享收成的笑容，還有那眼角的慈祥。印象中，也常到大安國小玩躲避球、遊戲王卡，卻在回家時，被西北雨追著跑，跟堂哥與弟弟瘋狂往家裡衝的狼狽。

　　我也想起了，開始打籃球時的競爭感。到了高中，自己與喜歡的女孩到了遠離班級的籃球場，她在籃框下坐著看著青澀的我，故作鎮定的投球。記憶中，那天雖晴空無雲，內心卻緊張萬分。當然，還有期待著能帥氣的斜揹書包，一起相約走路回家的日子。隨著歲月成長，上了大學後與同學們

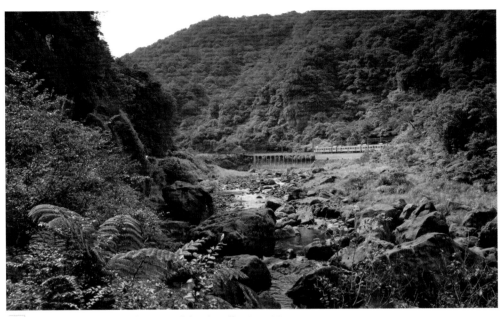

相機：Canon EOS 550D　光圈：f/8　曝光：1/400 秒　ISO：400

相機：Canon EOS 6D　光圈：f/10　曝光：1/200 秒　ISO：100

在平溪沿線，能夠找到臺北舊時光的風情與味道（三貂嶺）

相機：OLYMPUS CORPORATION E-M10MarkII　光圈：f/2.8　曝光：1/100 秒　ISO：200

在平溪沿線，能夠找到臺北舊時光的風情與味道（平溪）

相機：OLYMPUS CORPORATION E-M10MarkII　光圈：f/6.3　曝光：1/320 秒　SO：400

在平溪沿線，能夠找到臺北舊時光的風情與味道（猴硐）

相機：Canon EOS 550D　光圈：f/4.5　曝光：1/80 秒　ISO：100

在平溪沿線，能夠找到臺北舊時光的風情與味道（菁桐）

走過的青春店家、校園的角落，實習跑新聞走過臺北各地，閱覽、認識這座城市的人們與故事，還有許多述說不完的回憶。

雖留不住時光，但照片卻能勾喚心中的回憶，這就是照片的魔力，而那些時光也確實留在我們的心中。可不可以不要走，我想如此吶喊，內心好像也知道這不能強求。我們唯一能做的是，努力把握著當下，盡全力地去愛著。

長大後，走過了許多地方，與許多的人們相處、碰撞、理解、合作，聽到許多的故事，自己也參與了許多的故事，才發現原來小時候能夠摸著高高的青黃色樹葉、追著燈籠跑，是因為大人們總是幫我們撐著天的緣故，無論天藍或是天灰。

❍ 我與弟弟的甜甜飯

我與弟弟是最佳拍檔，兄友弟恭的代表，在生活上我們常常是相互配合，參與彼此的生活。

兒時，每次跟著爸媽到行天宮，我與弟弟都會趁著空檔，玩起猜拳遊戲，一個人站在樓梯上，一個人站在樓梯下。猜拳贏的人能夠向前一格，誰先到達對方領地，就算是獲勝。

「哥哥你慢出。」弟弟碎念著。

「你才慢出啦！」我生氣的反說弟弟。

爸爸在旁邊勸著我們要玩遊戲就不要生氣，媽媽拿著裝著供品的紅白花袋走了過來。

「等一下請你們吃甜甜飯，不要吵架。」

我們跟在媽媽的身後，雖然「甜甜飯」已經滿足了我們的期待，但我們還是會仔細的看裡面有沒有平常難以吃到的小熊餅乾。

上了車，媽媽將我們稱為「甜甜飯」的甜米糕打開，還幫我們剝起了龍眼乾，並將果肉與籽分開。龍眼乾對我來說是有股深奧中藥味的食材，但我並不討厭。而弟弟則是喜歡吃糯米與糖一起煮好放冷的米糕。

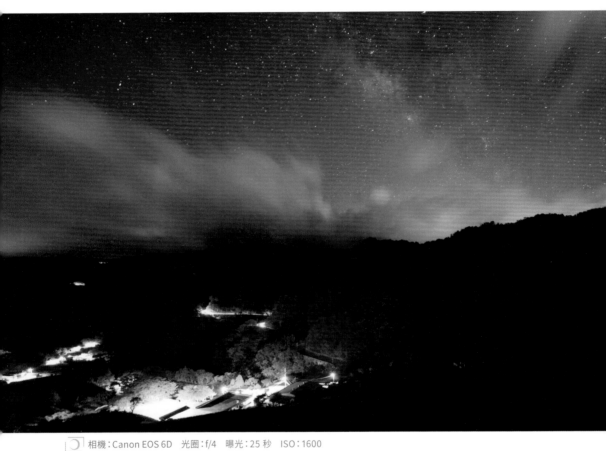

相機：Canon EOS 6D　光圈：f/4　曝光：25 秒　ISO：1600

你的故鄉有什麼讓你難以忘懷的景色，在我經過坪林南山寺旁山間小路的房子時，才發現每一個家的故事都不一樣，這裡有茶園、螢蟲與銀河

當車子回到了六張犁，我與弟弟已飽餐一頓，卻又意猶未盡的舔吃還黏著一點點米糕的紅色塑膠紙。

　　「下次來再買。」媽媽笑著跟我們說，而我們已經忘了暈車這件事情，只有開心的想著那甜美有嚼勁的「甜甜飯」。

　　雖然當時沒有用相機拍下這些畫面，屬於我與弟弟兒時的趣事，但香火鼎盛的行天宮，或是車子上了高架橋時，看著大小不一且花花綠綠的霓虹招牌，過往這些日子，如同底片般，都深深烙印在腦海中。

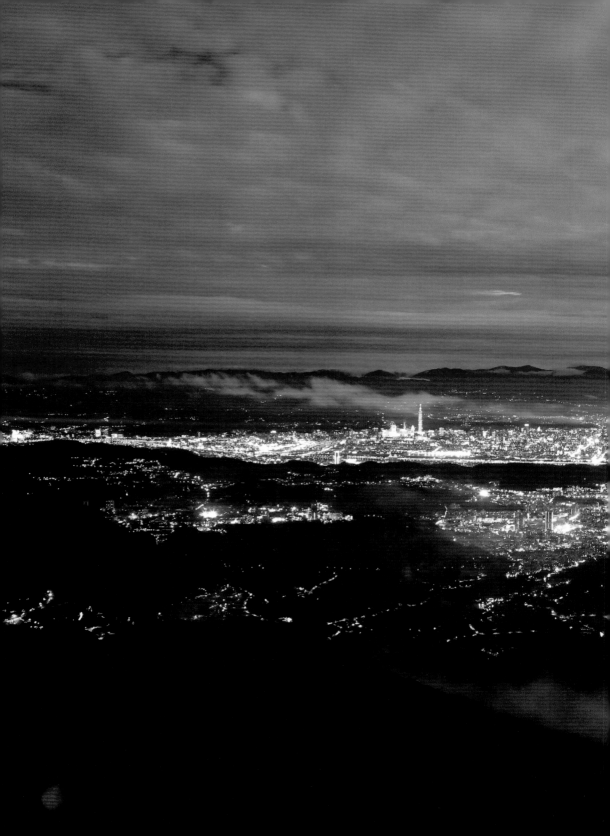

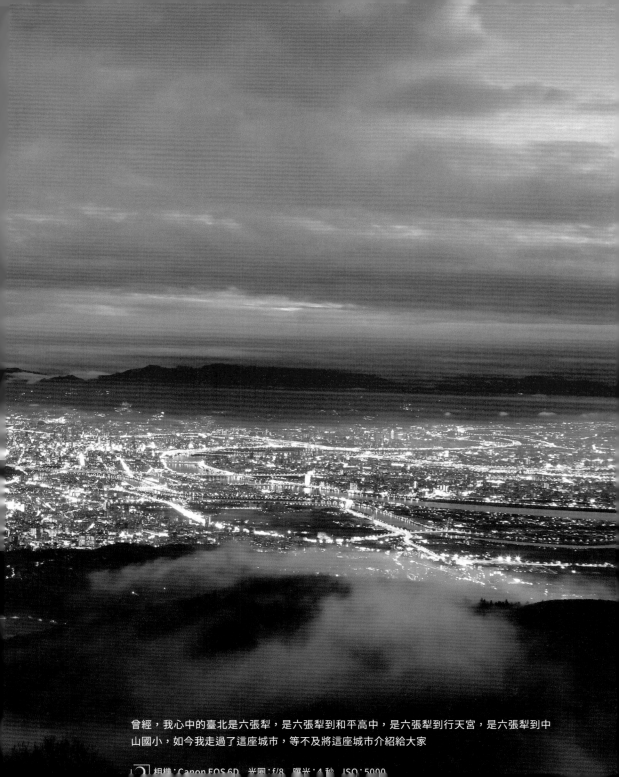

曾經，我心中的臺北是六張犁，是六張犁到和平高中，是六張犁到行天宮，是六張犁到中山國小，如今我走過了這座城市，等不及將這座城市介紹給大家

相機：Canon EOS 6D　光圈：f/8　曝光：4秒　ISO：5000

一起看著的風景

相機：Canon EOS 550D　光圈：f/9　曝光：1/50 秒　ISO：100

竹子湖的櫻花清新脫俗，遺世獨立，搭配田園景色，令人心曠神怡

這棵遺世獨立的櫻花樹，勾起我許多的回憶。

小學三年級。爸爸載著我與弟弟，準備要去外雙溪抓魚，但此時下起了雨來，溪水逐漸漲起，不適合下溪，我與弟弟卻還想繼續遊玩，爸爸為了不讓我們失望，沿著外雙溪，把車開上了陽明山。

山路蜿蜒，最後到了陽明山的邊緣，一路上的樹開滿了濃密的桃粉色花朵。小時候的我總是認為，這種景象唯有在電影或是動畫中才看得到，如今卻在眼前上了。如同史詩級的旅程，經過了一個又一個的關卡，終於走到了精靈的村莊，像極了童話故事般的夢境，一叢叢的綠樹都換上了鮮豔的桃粉色。

我從沒見過那樣美麗的樹木，此種景象與當下的感動，鮮明的刻印於心底。長大後才分辨出，桃粉色的樹木是「山櫻花」。

臺北在近幾年，開始種起了大量的櫻花樹。每年季節一到，櫻花隨處綻放，但每一次開花的程度都不一樣，要看到記憶中如此盛開的櫻花樹，必須要有對的天氣與相應的雨量。如果在花期前都沒有下雨，櫻花將沒有足夠的水分開花，但反之，花苞與花朵盛開時，若雨下得太多又會將它們打下。

　　賞櫻，成為了我與家人每年春天的定期活動，也是與親朋好友帶著相機去攝影的目的之一。

　　但不管這幾年的花況如何，不論是茂盛或是稀疏，烙印在心中最美的景象，仍是記憶中那場雨之後的陽明山上。

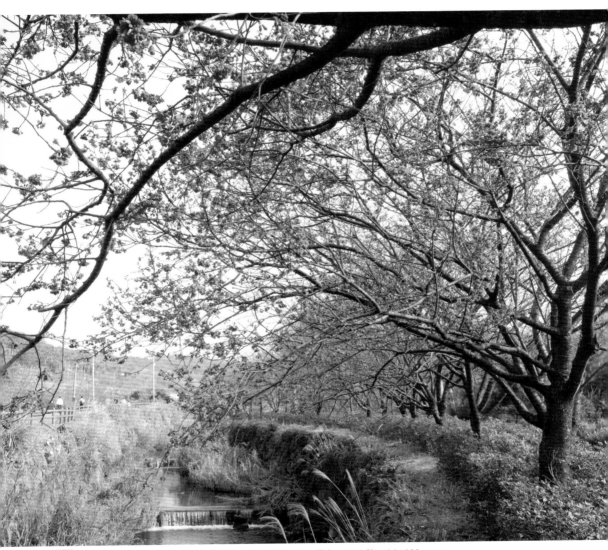

相機：OLYMPUS CORPORATION E-M10MarkII　光圈：f/8　曝光：1/200 秒　ISO：200

近年，三芝的櫻花同樣出了名，更有許多用櫻花製成的當地糕點伴手禮

○ 雨夜裡的溫暖安定

　　兒時有一次，叔叔載著親戚們的小孩一同到陽明山的溫泉會館。那一天，我與親戚的孩子們沒一個去泡溫泉，反而窩在房裡玩起遊戲機。到了晚上，忽然間下起了滂沱大雨，暗黑的四周開始瀰漫起霧氣，這無盡的雨勢和黑夜，讓我非常驚恐。

　　我開始感到不安，於是哭著要找爸媽。

　　爸爸開了車上山來帶我與弟弟回去，坐在車內的我，重新感受到溫暖與安全感，或睡或望的看著窗外山路景色，微霧瀰漫、燈火閃耀、不停的大雨，彷彿拉近周遭所有事物的距離。

　　說也奇怪，有時自己喜歡或嚮往著這類寂寥的景色，好似在大雪紛飛之際的黑暗中，點燃了一根火柴，微光照亮的磚牆角落；又或是在淒風籭籭的雨中，點著溫暖色調路燈下的日本傳統茶屋街；或如同走入耀眼的銀杏大道，初訪舖著層層黃金落葉的城市街道。「陌生」兩字，反而能讓人們的距離更近，也能讓自己更加靠近自己真實的內心。

　　原來，讓自己安下心來的，從來都不是大雨，而是與家人在一起的空間。

雨後，會有陽光吧，會有萬里晴朗的天空、白雲，還有
那撥雲見日的清澈星空吧。

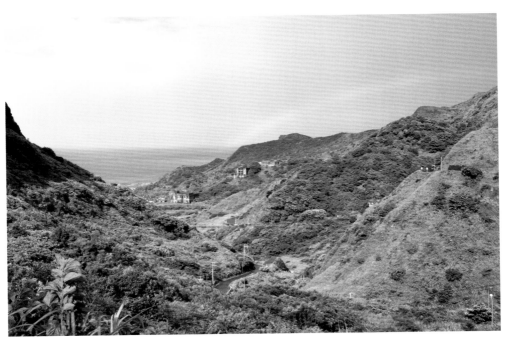

相機：OLYMPUS CORPORATION E-M10MarkII　光圈：f/8　曝光：1/500 秒　ISO：200

我喜歡雨後的空氣，心情被大雨洗淨，跟著天空擁有了彩虹的天晴

◯ 心心相繫的燦爛笑容

　　不論是訴說自己行過臺北的攝影之路，或是活到現在的人生歷程，家人總是反覆出現在我的故事之中。從小父母幫我與弟弟紀錄的照片；長輩告訴我們關於臺北、六張犁的故事；媽媽在相片背面為我們寫的日記，和照片中不斷的燦爛笑容。這些事情建構了我的主題、建構了我的人生，更成為了攝影機中的構圖視角。

　　我想每個家庭都會有過這種時候，遇到一些生活上的困境，遇到一些麻煩，也有一些幸福。

　　在許多的攝影旅程中，有一部分只是希望自己在出社會工作前，用自己還有的時間，與家人一起看著每一片風景。

　　我喜愛拍攝大樓，有時在大樓上看著如積木般的房子，卻能感受到那許久不見的感覺，更像回到小時候玩積木，那是一種最純粹的好奇，與對生活周遭的認識，不停止的發問、不停止的想要了解、確認自己的知識與常識。

　　在大樓上，尋找老家、尋找熟悉的路、尋找念過的學校、尋找各個熟悉的景點，偶爾與身邊的人們聊著，那是一種回憶、一種相處、一種心與心的聯繫，那也是一種最原始的好奇。

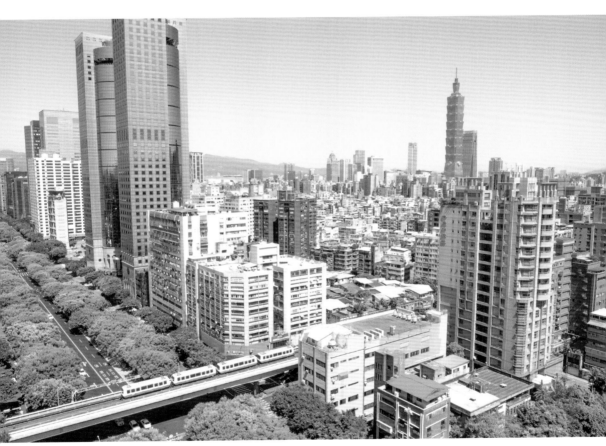

相機：OLYMPUS CORPORATION E-M10MarkII　光圈：f/9　曝光：1/400 秒　ISO：200

在大樓或是山上攝影有趣的地方，就是每一件熟悉的事物都會變得渺小，如同穿越城市的捷運、遠方的高樓、生活的住宅區與充滿椿象的臺灣欒樹

相機：Canon EOS 550D 光圈：f/8 曝光：1/125 秒 ISO：200

拍越多照片才會發現，不管是畫作或攝影創作，總會受到人生脈絡的影響，如同眼前的這片風景。雲霧從七星山與大屯山間的山谷傾洩而下，順過了樹林間的每一個毛細孔，心情也跟隨著水氣發洩出來。有時雲霧既生動，又能使內心逐步平靜，凝望著它緩幻的流逝，日常的煩惱也漸漸消逝，一切壓力都隨著雲霧釋放。看著這片風景，遙想著中國水墨畫中所謂的留白技法，可能內涵有更深層的人生哲理

時光凍結的層層回憶

相機：Canon EOS 6D　光圈：f/8　曝光：1/4 秒　ISO：1000

這張作品是在 2017 臺北世界大學運動會時拍的，我很開心在進入職場的前後日子，能把大臺北地區走過一遍

行天宮是臺北環保宮廟的先例，將香火取而代之的是一份肅靜與莊嚴。當然廟中仍有一些焚香的軌跡，緩緩的將人們的心願帶上天際。

　　明明天氣如此冷冽，水龍頭的水沖著我的手卻不感覺寒冷，或許是想著過去的回憶，或者是想著未來的忐忑。我看著洗手臺旁「洗心」兩字，希望老天爺能夠讓我洗掉一些害怕、膽怯。

　　進到正殿，一股氣場力壓四方，這是我小時候較無感覺到的氛圍，畢竟當時的行天宮還未進行減香計畫，也還未將供桌撤掉。以往拜拜完，父母總會牽著我們的手，穿梭於煙霧的人群間找尋擺放的供品。

　　收驚的阿嬤依然拿著香，用著柔和卻堅定的手勢，幫忙面容凝重的人們祈福收驚。收完驚的人們禮貌地說聲感謝後，臉上略顯放鬆的神情，或許心中重擔放下了些。

　　「請指引我擁有一顆能帶給人們幸福堅定的心，請讓我可以踏實的面對未來。」

　　我走到了俗稱「恩主公」的關聖帝君面前，雙手合十，虔誠的低下了頭。當我再抬起頭，祂的容顏依然嚴肅，但又帶點正直與善良。恩主公身後青色的龍圖，也依舊向眾人展示，震懾人心卻能夠帶給人們勇敢的力量。

我想，我可以踏實且勇敢的踏出這一步，進入社會。

相機：OLYMPUS CORPORATION E-M10MarkII　光圈：f/3.5　曝光：1/125 秒　ISO：200

終究，我們是要回到現在的，現在是一些舊建築物、一些新大樓與對未來嚮往的組成，當我走在剝皮寮時，如此想著

◯ 凍結時光的磚瓦

磚瓦建築總是充滿故事。每當凝望著照片中三峽老街的街屋，時光彷彿凍結了。

小時候，對於三峽的最大印象，無非是三峽祖師廟及廟前的石橋。橋梁上，攤商叫賣著，每一個攤位都賣著各式玩具、小吃、糖葫蘆、套圈圈。

當時，我最期待的郊遊旅行就是坐在彈珠臺前，彈上幾回的彈珠。拿著彈珠臺機器跑出的票券，蒐集了厚厚一疊，再拿去給老闆換些小玩具。其次，就是套圈圈了。爸爸套圈圈的能力很強，家中櫃子深處至今擺放許多當年他幫我和弟弟套到的東西。

還記得小時候全家出遊時，竹蜻蜓、吹泡泡等玩物總是片刻不離手，因此就算那些遊戲攤位沒出來做生意，我們一樣能在廟口玩得不亦樂乎。

像這樣能夠常駐我內心深處的記憶片段，是伴隨著對家人的愛，也是充滿著對家人的感恩。有更多的是，這些以為已經忘了的記憶，不曾走遠，依舊永懷心中。

相機：OLYMPUS CORPORATION E-M10MarkII　光圈：f/13　曝光：1/200 秒　ISO：200

三峽祖師廟的美與光影，讓我久久不能自已

除了三峽，新北還有許多擁有文化底蘊的城鎮值得一訪，包括板橋、深坑、林口、新莊、蘆洲……

相機：Canon EOS 550D　光圈：f/8　曝光：1/30 秒　ISO：200

相機：OLYMPUS CORPORATION E-M10MarkII　光圈：f/8　曝光：1/125 秒　ISO：200

相機：Canon EOS 6D　光圈：f/4　曝光：1/20 秒　ISO：1250

相機：OLYMPUS CORPORATION E-M10MarkII　光圈：f/9　曝光：1/400 秒　ISO：200

相機：OLYMPUS CORPORATION E-M10MarkII　光圈：f/5.3　曝光：1/20 秒　ISO：800

相機：OLYMPUS CORPORATION E-M10MarkII　光圈：f/7.1　曝光：1/320 秒　ISO：400

○ 未曾遺忘的風景

在龜吼到野柳之前有一段較爲平緩的海岸，除了馬路筆直，從涼亭下到海岸容易，海的礁岩如一層一層的矮籬笆，也較爲安全，大人們就坐在礁岩上，小孩子踩著淺水抓寄居蟹、熱帶魚等海洋生物，我喜歡與親戚一同出遊，那是很珍貴與開心的回憶。

這天，我再次經過了充滿回憶的龜吼日出亭，下車拍了奇岩海岸，遠方的大郵輪正準備進入基隆港。轉了個彎，經過了滿山滿谷的遊客與遊覽車，看到野柳地質公園旁海洋世界的海豚標誌，餐廳的大嬸們拿著菜單沿街攬客，新興的飯店沿著山壁而蓋。

重新朝龜吼漁港的方向前進，發現其實不只是地質公園內有著特殊的岩石群，在萬里的海岸沿線都擁有這些能夠讓人細細觀察紋路的石頭。岩石上有如樹木年輪般的花紋，藉由一次次的風蝕、沖刷，呈現在世人的面前，每經過一段時間，腳底下的紋理風景更不時的改變。

每一塊石頭都有一段沖刷出來的故事，從臺灣島的出現、北方海風的吹拂、生物與人們的觸碰等等，造就了毫不相同的紋理，大岩石如此，不到手掌大小的石頭亦如此。

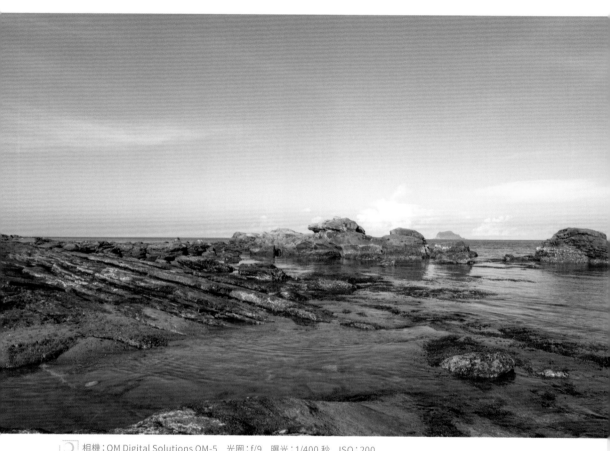

相機：OM Digital Solutions OM-5　光圈：f/9　曝光：1/400 秒　ISO：200

龜吼漁港接近野柳，沿路岩石奇特，再深入到野柳內裡後，覺得一切皆值回票價

我輕觸著被正午陽光燒得炙熱的岩石，觀察著周圍是否有萬里、野柳當地的貝殼、寄居蟹，卻一隻都沒有找到。這才發現，竟然連平時大量在岸邊冒出的海蟑螂，更是一個影子都沒有，這時只有幾隻蜻蜓，不畏陽光的曬日光浴。

　　幾年後，回過頭才想起，熱衷學習攝影時，鏡頭下常有一些盲點，總會先拍攝那些自以為特殊的風景，卻忘了真正擺在心中的，卻是那一層一層如同籬笆般的礁岩與回憶。

相機：OLYMPUS CORPORATION E-M10MarkII　光圈：f/11　曝光：1/800 秒　ISO：400

相機：OLYMPUS CORPORATION E-M10MarkII　光圈：f/9　曝光：1/400 秒　ISO：400

238

相機：OLYMPUS CORPORATION E-M10MarkII　　光圈：f/8　　曝光：1/500 秒　　ISO：400

到了中湖戰備道，太陽已遠離地平線些許，畢竟距離日出已經超過 40 分鐘左右，陽光灑落在大海，我看著海上的船隻，這才發現怎麼有些形狀巨大且特殊。放大一看，才知道原來是北方三島，包括距離拍攝點 48 公里的花瓶嶼、65 公里的棉花嶼、最遠的是 72 公里的彭佳嶼

相機：OLYMPUS CORPORATION E-M10MarkII　光圈：f/9　曝光：1/400 秒　ISO：200

月光灑落於大屯山、淡水河畔、飄著的漁船與亮麗發達的淡水新市鎮，雲在大屯山上精采著。這一天，吹向臉龐的是溫暖的風，是從城市吹來的風，風偶爾喧囂，卻也溫柔，如同每一刻相處的深深回憶

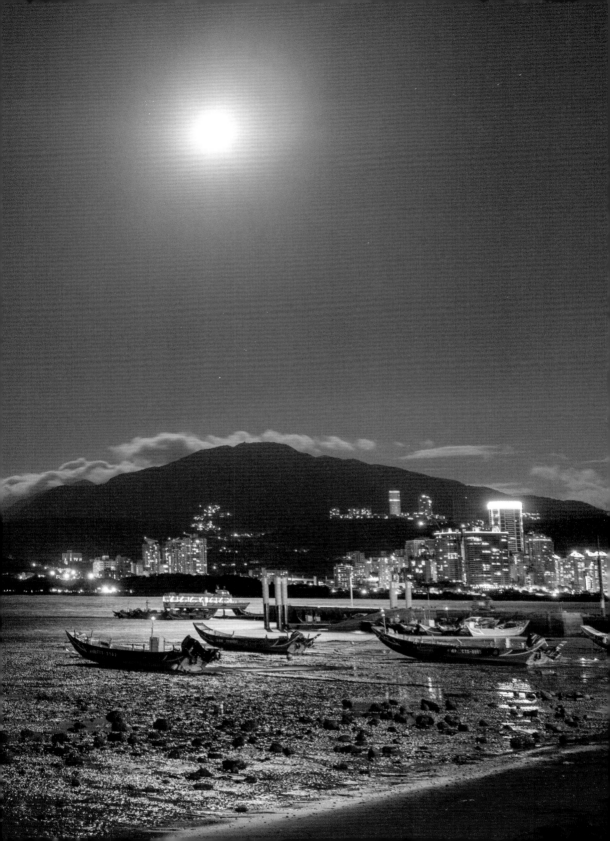

時空流動的感動與感恩

相機：OLYMPUS CORPORATION E-M10MarkII　光圈：f/4.3　曝光：1/3 秒　ISO：1000

我開車上了五分山，在看到點點繁星之前，我早已被眼前清澈的風景感動

　　我深愛舒國治的見解，說出了自小生活在臺北，以為是理所當然的事情。

　　「四十年來臺北最大的改變，我以為可得一句話：由水城變成陸城。

　　那時的臺北，是水渠密佈、水田處處的臺北。每個臺北人都受到水的籠罩。婦女浣衣，在隨處可見的小溪小河邊。人們行路，常沿著河或溝，並隨時準備過橋；甚至推開家門就見一塊天天踏跨的橋板。早晨開來的公車，車皮上還沾著水珠。」[1]

　　這讓我想起了父母口中所說，小時候在六張犁抓魚餵鴨的純樸時光；早晨起床的屋簷乃至小花、小草的一點霜露；外婆總會帶著阿姨們到大圳溝旁洗衣服；而稻田片片，平凡卻也美不勝收。

❶ 引述舒國治的《水城臺北》。

水圳沒有消失，只是在我們不經意的時空下、在我們的
腳下，繼續流動。

而這座城市也是不停流動著。

相機：Canon EOS 550D　光圈：f/13　曝光：1/4 秒　ISO：100

這是我開始學習「攝影」後最有印象的前幾張作品之一。十多年前，開啟攝影之路的我，約了高中同學一
起帶著腳架、相機到了大湖公園，以生疏的手法刷著黑卡控光，大湖公園的天空沒有過曝，湖面反而過曝
了。我學攝影的開始，主角是水，我人生的開始也是在河邊抓魚，我想這是對於水城臺北的依戀

相機：OLYMPUS CORPORATION E-M10MarkII　光圈：f/4　曝光：1/2 秒　ISO：1250

在石碇，可以找到父母口中舊時光的月色

○ 觀景窗中的分享時刻

走過了這麼多地方，有時按下快門的初衷，也只是想讓自己身邊的人們，看到眼前美麗的景色。

夕陽的光芒，將天空抹上了各種溫暖的顏色，襯托了都市的天際線。

我將手指從快門移開，拿下了墨鏡，將它交給爸媽。請他們站到裝著長鏡頭的單眼前。

「把觀景窗當望遠鏡看吧！真的很漂亮哦！」

希望他們能夠親眼看到這個美景。這時，對我而言，重要的不是拍到什麼，而是跟家人分享這個感動的時刻。

分享，不只是因為感動，更是因為感恩。

這些年，我用單眼相機把自己在這片土地上走過的痕跡，一張一張的紀錄下來，每每回頭過往，這些從景觀窗望去、按下「喀嚓」的畫面，那一刻，內心總會湧現許多澎湃的情緒，這些都是我對父母、對家人、對親友，還有對這片生長所在地的感恩。影像，為我紀錄下來的，不只是風景，更是與這些連結而成的情感。

相機：Canon EOS 6D　光圈：f/22　曝光：1/1600 秒　ISO：100

從汐止大尖山天秀宮眺望到夕陽與臺北 101 重疊的珍貴畫面，人們稱之為「臺北 101 串丸子」

◯ 與家人連結的感恩與祝福

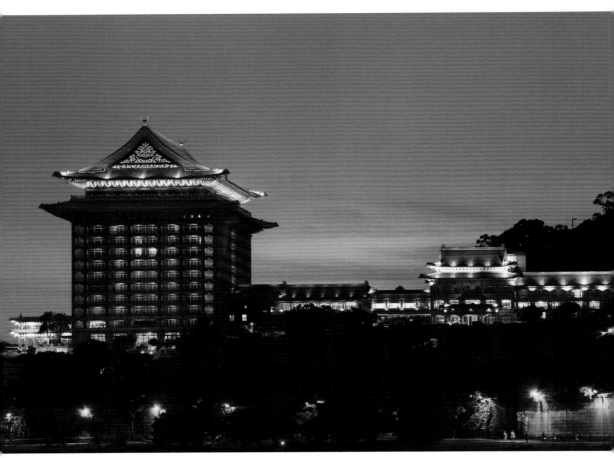

相機：Canon EOS 6D　光圈：f/4　曝光：1/6 秒　ISO：800

圓山飯店在臺北人的心中有著重要的地位，每次從中南部或國外回來，看到圓山飯店就知道到家了

與家人在河濱公園散步，看著天空厚重的雲層，原本以為這次拍攝夜景的行程會無趣且失望。夜色漸晚，沿著廊簷至屋頂，圓山飯店逐漸亮起了燈光。這時太陽的餘溫，開始烘烤著天空，河濱公園的腳踏車道也點上了慵懶的黃燈。幾臺腳踏車來的剛好，凸顯了圓山飯店的雄偉。

　　爸爸說道，每當搭著飛機回到桃園機場，途中在高速公路上眺望到一派雄偉朱紅的圓山飯店，心底就會浮現「臺北到了」的歸屬感。

　　小時候的我總是無法理解這感受。

　　後來，隨著年紀增長，每當外出的車子從高速公路回到臺北，伴隨著蜿蜒的淡水河與基隆河，車窗外眼下的圓山飯店，「到家了」的感受，便漸漸深刻了起來。

　　當你能自在的騎著單車，悠閒漫步在這座城市，從容不迫的笑著、呼吸、吹風或揮灑汗水，我想自己也懂了，從前能夠寫出並知道在〈臺北城〉₂ 這首歌曲中的想法與當中的意義，是一種地方認同與落葉歸根的感覺吧。

❷ 從前拍攝紀錄片時，我填詞了一首歌，收錄在「世新大學60週年紀念專輯」中，名為〈臺北城〉。

思緒，飛越時空的軌跡
臺北城繁榮的市集，魚路古道的腳印
前人辛苦打拼，錯過沿途美景
紅毛城，大航海，的旅行

回憶，穿越臺北的四季
防空洞斑駁的牆壁，盡是故事的痕跡
船隻駛進八里，淤積清代曾經
西本願寺，日本時代，的證明

清晨露霜，瑠公圳玩耍的時光
叫賣聲響，大稻埕一天的繁華
牽著我手，跑到土地公廟廣場，跳繩用橡皮筋緊綁

稻田晚霞，背著鋤頭滿足回家
隔壁村莊，三合院坐著賞月光
街燈漸亮，跑回電視機前沙發，心情用野球魂放

飛機，躍過進步的盆地
101 高聳的天際，圓山飯店的剪影
昨晚燈紅酒綠，錯過沿路風景
龍山寺，為家人，的誠心

相機，拍下文化的殘影
臺北市繁忙的風情，開墾山林的商機
屋頂紅橙黃綠，美景是否剩人情
大屯風起，盼霧散去，的天晴

象山夕陽，投射著心中的迷惘
夢想希望，可否如櫻花枝枒長
知足堅強，一百零一次的嚮往，天燈需用感恩放

雲海瘋狂，悸動著城市的心房
梅樹芬芳，漫步感受鳥語花香
想起了你，回憶年輕時的家鄉，落葉歸根的心呀

落葉歸根的心呀

◯ 專注、踏實與前進

當生活前進了，自然就豁達了。

心隨境轉，境隨心轉。

生活的踏實，讓自己知道擁有了未來，所以內心也知道未來能夠看到更多不同的風景，就不再急著拍下什麼了。經驗與學習到了更多的技巧，能在需要拍攝的時候快速調整，按下快門時游刃有餘。

因為知道每一幕風景都得來不易，更能在當下學會珍惜。

踏實，就會前進。

不管徬徨些什麼，都踏實的前進吧，去做與生命有關的事情，去工作、去運動、去與發自內心笑著的人們相處，學習他們的一舉一動。

要踏實前進，最後終將不再害怕人們對自己的眼光與閒語，只專注於做好自己該做的事情，並繼續作一個善良與努力的人。

文字即將進入尾聲，紀錄下許多關於臺北的歷史、地理、故事、風景，與最重要「與你們一同走過的記憶」，攝影與學習的過程是養分，這些養分會將我帶到更遠的地方

去，珍貴的回憶存在心中，更化爲照片與文字，接著就讓我

們在未來、在世界各地的角落相見。

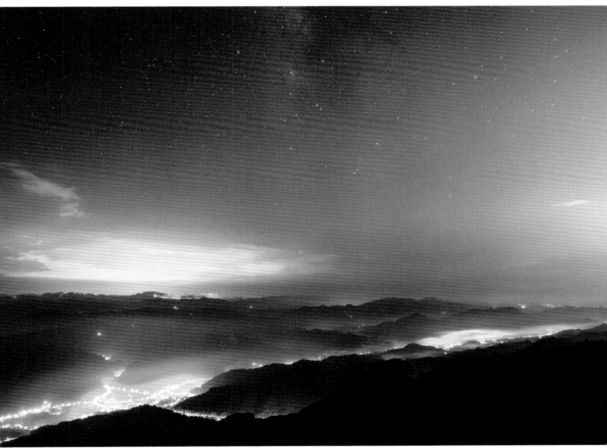

相機：OLYMPUS CORPORATION E-M10MarkII　光圈：f/3.5　曝光：30 秒　ISO：1000

在五分山上的星空下，讓自己小憩片刻吧

我與摯友葉天鈞一起坐在淡水河旁，等待著漁人碼頭的落日，一艘船經過河面，河的對面是八里。看著天上的雲，總覺得這天的夕陽，應該會不怎麼漂亮，角度也沒辦法落在情人橋上。正當準備放棄之時，卻發現──今天的光芒，很不一樣

相機：Canon EOS 550D　光圈：f/10　曝光：1/320 秒　ISO：200

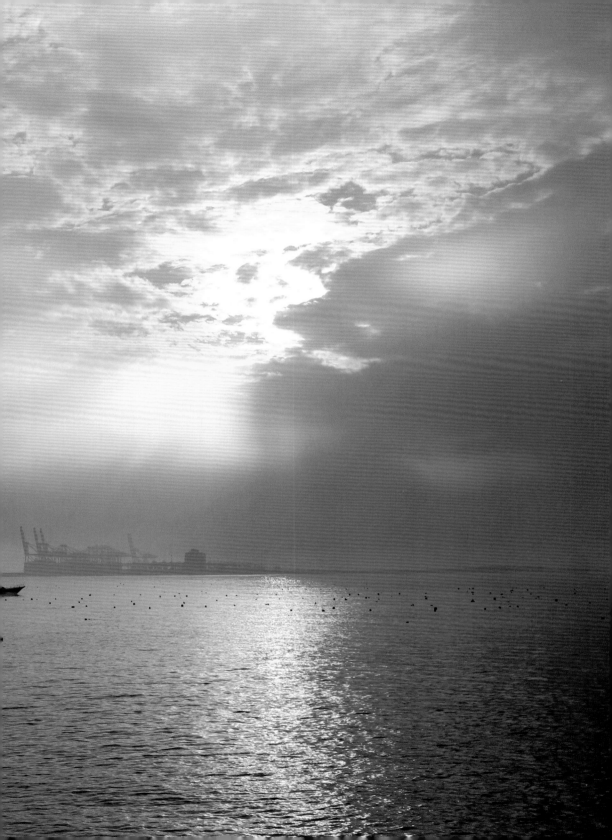